UNE RECONSTITUTION DE L'EXPOSITION DE 1935
À LA GALERIE JULIEN LEVY DE NEW YORK

A RECONSTRUCTION OF THE 1935 EXHIBITION
AT THE JULIEN LEVY GALLERY IN NEW YORK

Co-édité par / Co-published by:

Maison Européenne de la Photographie Fondation Henri Cartier-Bresson Musée de l'Elysée Lausanne

DOCUMENTARY & ANTI-GRAPHIC

PHOTOGRAPHS BY CARTIER-BRESSON

WALKER EVANS & ALVAREZ BRAVO

STEIDL

Ce catalogue est publié à l'occasion de la présentation de l'exposition
This catalogue is published in conjunction with the exhibition

"Documentary and Anti-Graphic Photographs"
Manuel Alvarez Bravo, Henri Cartier-Bresson, Walker Evans

Fondation Henri Cartier-Bresson, Paris
8 septembre – 19 décembre 2004
8 September – 19 December 2004

Musée de l'Elysée, Lausanne
10 février – 10 avril 2005
10 February – 10 April 2005

Commissaire de l'exposition
Curator of the exhibition
Agnès Sire

Recherches et production
Research and production
Tamara Corm

Coordination éditoriale
Editorial coordinator
Pauline Vermare

Scénographie, Lausanne
Design/Installation, Lausanne
William Ewing/André Rouvinez

INDEX

Foreword 8
Préface 9
William Ewing – Agnès Sire

L'histoire 11
The Story 27
Agnès Sire – Tamara Corm

La vie à fleur de peau 37
Life on the edge 43
Daniel Girardin

MANUEL ALVAREZ BRAVO

Le choix du réalisme : Manuel Alvarez Bravo 51
Opting for Realism: Manuel Alvarez Bravo 55
Ian Jeffrey

Photographies 59
The Plates

Des animaux et des hommes 93
Of Animals and Men
Michel Tournier

HENRI CARTIER-BRESSON

Rustre et fruste : Cartier-Bresson à la Galerie Julien Levy 97
Rude and Crude: Cartier-Bresson at Julien Levy Gallery 100
Peter Galassi

Photographies 103
The Plates

WALKER EVANS

« Ai vu Levy... » 143
"Saw Levy..." 146
Jeff Rosenheim

Photographies 149
The Plates

Notices / *Cataloguing* 180
Manuel Alvarez Bravo
Henri Cartier-Bresson
Walker Evans

Biographies / *Biographies* 187
Remerciements / *Acknowledgements* 191

A Henri Cartier-Bresson

Ce dernier projet qu'il a pu apprécier avant de nous quitter.
The last project he could appreciate before leaving us.

Julien Levy était une perle rare.

J'ai toujours admiré la liberté de ses choix.
Je lui dois beaucoup, il a été le premier à apprécier mes photos.
Nous sommes restés très amis jusqu'à ce qu'il tire sa révérence

Henri Cartier-Bresson
12 mai 2004

Julien Levy was a jewel in himself.
I have always admired the freedom of his choices.
I owe him a lot, he was the first to appreciate my work.
We were the best of friends until the end.

Henri Cartier-Bresson
12 May 2004

FOREWORD

The importance of Manuel Alvarez Bravo, Henri Cartier-Bresson and Walker Evans appears so clear today, so indisputable, that one hesitates to draw attention to it for fear of stating the obvious. Together, the three names magnificently embody twentieth-century photography. Yet in 1935, when the New Yorker Julien Levy conceived the exhibition, *Documentary and Anti-Graphic Photographs*, this stature was hardly a *fait accompli*. No one, save for Levy perhaps, could fully imagine the eminent place the trio would occupy in the avant-garde of their time, nor the immense influence the photographers would have on future generations.

Julien Levy had the brilliant idea of putting together a Mexican, a Frenchman, and an American and to understand that despite their cultural differences and their personal orientations, they shared a new vision of photography and its aesthetic potential. He foresaw the brilliant individual achievements to be expected of the three photographers—then at mid-career—and he appreciated the philosophical ties that bound them.

Today therefore, the reconstitution of the exhibition is not just an opportunity to celebrate a significant event, which at the time went relatively unnoticed, but to recognize the decisive role personalities like Levy had in the development of twentieth-century photography.

It is a great honour for the Fondation Henri Cartier-Bresson, Paris, and the Musée de l'Elysée, Lausanne, to be associated with the rediscovery of an important page of photographic history. We wish to thank the Maison Européenne de la Photographie, Paris, and its director, Jean-Luc Monterosso for their generous financial assistance, and Martine Franck and Henri Cartier-Bresson, without whose enthusiastic support the project would never have been possible.

Agnès Sire
Director – Fondation Henri Cartier-Bresson

William Ewing
Director – Musée de l'Elysée

PRÉFACE

L'importance de Manuel Alvarez Bravo, Henri Cartier-Bresson et Walker Evans apparaît aujourd'hui d'une évidence telle qu'on hésite presque à l'évoquer, de peur de rabâcher des choses connues. A eux trois, ils incarnent magnifiquement la photographie du XXe siècle. Or quand, en 1935, Julien Levy a conçu l'exposition « Documentary and Anti-Graphic Photographs », cette évidence était loin de s'imposer. Personne n'imaginait la place éminente qu'allait occuper le trio dans l'avant-garde de l'époque, ni son influence sur les générations futures.

Julien Levy a eu le grand mérite de mettre ensemble un Mexicain, un Français et un Américain et de comprendre qu'en dépit de leurs différences culturelles et de leurs orientations personnelles, ils partageaient une vision nouvelle de la photographie, dont ils avaient réalisé l'étendue du pouvoir esthétique. Il a su à la fois entrevoir le brillant avenir auquel les trois photographes — alors débutants — étaient promis, et mettre en évidence la communauté philosophique qui les unissait. Aujourd'hui il ne s'agit donc pas seulement de célébrer un événement, passé alors assez inaperçu, mais de reconnaître le rôle décisif de personnalités comme Julien Levy dans le développement de la photographie au XXe siècle.

C'est avec une grande fierté que la Fondation Henri Cartier-Bresson et le Musée de l'Elysée ont pris l'initiative de la redécouverte d'une telle page de l'histoire de la photographie. Nous remercions vivement Jean-Luc Monterosso et la Maison européenne de la Photographie pour leur soutien enthousiaste ainsi que Martine Franck et Henri Cartier-Bresson sans qui ce projet n'aurait pas vu le jour.

Agnès Sire
Directrice – Fondation Henri Cartier-Bresson

William Ewing
Directeur – Musée de l'Elysée

DOCUMENTARY & ANTI-GRAPHIC

PHOTOGRAPHS BY

CARTIER-BRESSON

WALKER EVANS

&

ALVAREZ BRAVO

APRIL 23 — MAY 7

JULIEN LEVY GALLERY

602 Madison Avenue, New York

fig. 1

L'HISTOIRE

C'est en classant les archives d'Henri Cartier-Bresson, rassemblées pour la création de la Fondation, qu'apparut un modeste bristol blanc aux yeux étranges, accompagné d'un titre non moins obscur : « Documentary and Anti-Graphic Photographs ». (fig. 1)

Les noms des trois artistes formant les yeux, et pas des moindres – Manuel Alvarez Bravo, Walker Evans, Henri Cartier-Bresson – la date, avril 1935, le nom du galeriste, Julien Levy : tout était excitant.

Quant à la signification de l'assertion « anti-graphic photographs », elle opposait différentes interprétations possibles que tout curieux de photographie se devait d'éclaircir.

C'est ainsi que fut décidée la longue recherche qui allait nous mener à une tentative de reconstitution de cette exposition. Henri Cartier-Bresson étant la seule mémoire vivante du trio, il nous faudrait écouter ses souvenirs et ceux d'autres personnes qui auraient pu voir l'exposition.

Quelques temps après, Mercedes Iturbe écrivit qu'elle préparait une exposition de ces trois auteurs pour le Musée des Beaux-Arts de Mexico, un hommage à Julien Levy, aux trois photographes et à la qualité de leur rencontre. L'exposition eut lieu en novembre 2002, sans que toutes les recherches historiques aient pu être faites [1]. Ensemble magnifique, même s'il ne cherchait pas à reconstituer l'exposition originelle, ces images présentées à Mexico nous ont convaincus du bien-fondé de notre choix, sachant que notre volonté de rassembler les tirages d'époque estampillés « Julien Levy Gallery » nous conduirait au plus près de la sélection de 1935.

fig. 2. Julien Levy, DR.

JULIEN LEVY (1906-1981)

Julien Levy, fils aîné d'une famille aisée, est né le 22 janvier 1906 à New York. En 1924, il entreprend des études à Harvard, qu'il quitte en 1927, juste avant d'obtenir son diplôme. Il est tout particulièrement intéressé par le cinéma et la photographie. (fig. 2)

Il décide alors de se lancer dans un projet de film expérimental avec Man Ray, rencontre Marcel Duchamp et part en France avec lui pour réaliser ce film – qui ne verra jamais le jour. Il fréquente les cercles littéraires et artistiques, rencontre sa première femme, Joella Loy (fille du poète dada Mina Loy) et, grâce à Man Ray, découvre les travaux d'Eugène Atget à qui il achète quelques tirages.

Quelques mois plus tard, Berenice Abbott lui annoncera le décès d'Atget et le convaincra d'acheter au concierge de sa maison les négatifs et tirages existants pour sauver son œuvre – probablement destinée à la poubelle. Ce que fera Levy, pour 1000 dollars, en demandant instamment à Berenice Abbott de ne jamais mentionner son aide.

C'est aussi à cette époque (1927), lors d'une fête organisée par Caresse et Harry Crosby au *Moulin du soleil* à Ermenonville, qu'il rencontre Cartier-Bresson alors que celui-ci faisait son service militaire au Bourget [2]. C'est là que se retrouvaient Crevel, Breton, Ernst, Dalí, etc.

De retour aux Etats-Unis avec sa femme, il tente de travailler avec son père, puis décide finalement d'ouvrir une galerie. Très marqué par Stieglitz, il ouvre cette première galerie en 1931 à New York, au 602 Madison Avenue, avec une exposition en hommage à son maître, sorte de rétrospective de la photographie américaine et de son évolution, du pictorialisme à la « straight photography ».

« La pièce de devant était peinte en blanc, raconte Ingrid Schaffner, mais au lieu d'accrocher les images sur des cimaises qui devaient être retouchées après chaque exposition, Levy a conçu un ingénieux système de cornières de bois qui maintenaient des panneaux vitrés entre lesquels se glissaient les photographies. La pièce en retrait, dévolue aux peintures, était peinte en rouge.[3] »
Nous n'avons pas trouvé de photographies de la première galerie mais ce témoignage rend bien compte de l'atmosphère de l'endroit. Il semble également que de nombreux tirages collés aux quatre coins sur des feuilles de carton aient été conservés dans des bacs, où ils pouvaient être consultés.

Par la suite, en décembre 1931, Julien Levy présente Atget et Nadar, dont c'est la première exposition aux Etats-Unis : « Quand j'ai décidé d'ouvrir ma propre galerie, j'ai décidé de tenter l'expérience suivante: être à l'avant-garde de la photographie, voir si je pouvais la valoriser comme forme artistique, et enfin espérer faire vivre la galerie grâce à elle ![4] »

En février 1932 il montre la première exposition personnelle de Walker Evans, juste avant l'exposition « Modern European Photographers » en mars, où figuraient entre autres de nombreux Kertész. Cette même année, il échange quelques lettres avec Manuel Alvarez Bravo, qui lui envoie deux tirages en espérant une exposition. (fig. 3)

Très lié à Max Ernst et Dorothea Tanning avec qui il partagera longtemps une maison à Long Island, Julien Levy a joué un rôle essentiel dans les échanges des avant-gardes culturelles entre New York et Paris. Ce fut en effet la pre-

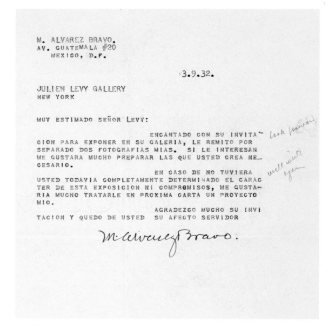

fig. 3

mière galerie américaine à promouvoir le surréalisme : « Julien se brancha sur le surréalisme et le promut jusqu'à ce que le Musée d'Art moderne [de New York] s'y mette », rapporte son grand ami, l'architecte Philip Johnson. [5]

Il sut s'entourer de collaborateurs et amis prestigieux, influents et novateurs tels Lincoln Kirstein, André Breton ou Marcel Duchamp. La politique de la galerie étant d'explorer la culture au sens large : The Film Society montrait un dimanche après-midi par mois un programme de films qu'on ne pouvait pas voir ailleurs, du cinéma expérimental comme lui-même rêvait de le faire. On pouvait y voir des films de Pabst, de Luis Buñuel, et c'est sur ce modèle que naquit le département Film du MoMA à New York en 1937. [6]

En octobre 1933, il ouvrit la première exposition d'Henri Cartier-Bresson. Ils s'étaient donc rencontrés à Paris, avaient échangé des courriers puis étaient devenus amis, comme en témoigne l'abondante correspondance entre eux. Cette exposition arborait déjà le mystérieux titre « Anti-Graphic Photography ». (fig. 4)

To Julien Levy:

You ask me to send recent photographs by Henri Cartier-Bresson for exhibition, and here they are, but I wonder how our public in New York may be affected by such an exhibition as you propose? I myself am "emballé" by the vigour and importance of Cartier-Bresson's idea, but an essential part of that idea is such a rude and crude, such an unattractive presence, that I am afraid it must invariably condemn itself to the superficial observer—as if a Della Robbia should be cast in gold before it might be appreciated. If Cartier-Bresson were more the propagandist and could evidently promote some theory or another to excuse his work—but you know how he is sincere and modest. . . . Chaplin has always retained his original camera-man, crude motion and crude chiaroscuro, "bad," photography in a protest against the banal excellencies of the latest Hollywood films; and indeed the funny man would dissolve a Garbo to life. . . . You have two exhibition rooms in your Gallery. Why don't you show the photographs of Cartier-Bresson in one, and the innumerable, incredible, discreditable, profane photographs that form a qualifying program for his idea, show those in the other room? . . . Septic photographs as opposed to the mounting popularity of the antiseptic photography? Call the exhibition amoral photography . . . equivocal, ambivalent, anti-plastic, accidental photography. Call it anti-graphic photography. That will demand the greater courage, because you have championed, since the beginnings of your Gallery, the cause of photography as a legitimate graphic art; because you may bring down upon your head the wrath of the great S's of American photography whom you so admire. Yes! Call it ANTI-GRAPHIC PHOTOGRAPHY and work up some virulent enthusiasm for the crude and light for both sides of a worthy cause.

My very best regards, etc., etc.

Always entirely yours,

Peter Lloyd.

Paris, June 3rd, 1932.

SEPTEMBER 25th TO OCTOBER 16th

PHOTOGRAPHS BY

HENRI

CARTIER-BRESSON

AND AN
EXHIBITION
OF

ANTI-GRAPHIC
PHOTOGRAPHY

JULIEN LEVY GALLERY
602 MADISON AVENUE NEW YORK

fig. 4

« Cartier-Bresson [...] était insatiable, outrageusement optimiste, les yeux écarquillés d'étonnement et de naïveté. Pourtant, à cette époque, la chambre noire était pour Henri le lieu de la transgression absolue de toutes les règles sacrées. C'est sans doute pourquoi il m'a plu et que j'ai décidé de défendre ses miracles « instantanés » au point de m'en prendre aux dieux de la photographie – qui étaient aussi mes dieux, les puristes, les trois fameux « S majuscule » – Stieglitz, Strand, Sheeler – et leurs disciples.[7] »

Ces trois « S » sont donc un premier éclairage, mais le texte écrit par un certain « Peter Lloyd » pour le carton d'invitation de l'exposition situe encore davantage les choses :

« A l'attention de Julien Levy

Vous me demandez de vous envoyer des photographies récentes d'Henri Cartier-Bresson pour une exposition : les voici. Je me demande toutefois quel impact peut avoir une telle proposition sur le public new-yorkais. Je suis moi-même « *emballé* »[1] par l'énergie et la grande valeur de la démarche de Cartier-Bresson, mais l'essentiel de cette démarche apparaît si rustre et fruste, si dénuée de charme que je crains qu'elle ne se condamne elle-même immanquablement à un regard superficiel – comme si un Della Robbia devait être doré à l'or fin pour être apprécié. Si seulement Cartier-Bresson donnait plus dans la propagande et pouvait avancer de façon convaincante une quelconque théorie comme prétexte à son œuvre – mais vous savez combien il est sincère et modeste… Chaplin est toujours resté fidèle à son premier opérateur, à un mouvement de caméra sans finesse et à un clair-obscur du même tonneau, à une « mauvaise » photographie ; il entendait ainsi protester contre la banale perfection des films hollywoodiens dernier cri. Il aurait fallu voir notre comique se dissoudre dans la doucereuse lumière qui donne vie à une Garbo… Vous disposez de deux salles d'exposition : pourquoi ne pas montrer les photographies de Cartier-Bresson dans l'une et, dans l'autre, les innom-brables, invraisemblables, indignes et sacrilèges images qui donnent une certaine légitimité à sa démarche ?

Des photographies brutes contre la popularité grandissante d'une photographie aseptisée ? Dîtes que c'est une exposition de photographie immorale… de photographie équivoque, ambivalente, antiplastique, fortuite. Oui ! Appelez-la photographie anti-graphique. Cela exige un énorme courage car, depuis les débuts de votre galerie, vous avez relevé le défi de faire reconnaître la photographie comme art ; mais aussi parce vous pourriez bien voir tomber sur votre tête le courroux des fameux « S majuscule » de la photographie américaine que vous admirez tant. Oui ! Appelez-la PHOTOGRAPHIE ANTI-GRA-PHIQUE et déchaînez votre enthousiasme : rien ne s'oppose à ce que votre galerie défende une bonne cause sur tous ses fronts.

Avec mes sentiments les plus cordiaux, etc, etc, etc.

Bien fidèlement, Peter Lloyd
Paris, 3 juin 1932[8] »

Peter Lloyd exhorte Julien Levy à montrer l'antithèse de ce qu'il a défendu jusqu'à présent « une photographie brute contre une photographie aseptisée… appelez-là photographie anti-graphique ». Le fait de montrer ces images était une sorte de révolution ; Julien Levy, inquiet sans doute, se cachait en fait sous le pseudonyme de « Peter Lloyd », émouvant stratagème pour légitimer un choix audacieux.

Le communiqué de presse de l'exposition de 1933 (fig. 5) indique que sont également présentées des images de photographes américains « montrant les mêmes tendances » : Abbott, Evans, Lee Miller, Man Ray. Henri Cartier-Bresson se souvient :

« Je revoyais de loin en loin Julien avec la même familiarité. C'était une perle rare. Il a organisé ma première exposition à New York un an seulement après mes débuts. J'ai toujours aimé prendre des photographies mais pas les

JULIEN LEVY GALLERY PLaza 3-7653
602 Madison Avenue

FOR IMMEDIATE RELEASE

 THE JULIEN LEVY GALLERY, 602 Madison Ave., opens this season
with an exhibition of ANTI-GRAPHIC PHOTOGRAPHY, and photographs by
HENRI CARTIER-BRESSON opening Monday, September 25th. What is an anti-
graphic photograph? It is difficult to explain, because such a photo-
graph represents the un-analyzable residuum after all the usually ac-
cepted criterions for good photography have been put aside. It is a
photograph not necessarily possessing print quality, fine lighting,
story or sentiment, tactile values or abstract aesthetics. It may lack
all the virtues which this Gallery has championed in supporting photog-
raphy as a legitimate graphic art. It is called "anti-graphic", but
why shouldn't the Julien Levy Gallery fight for both sides of a worthy
cause? After discarding all the accepted virtues, there remains in the
anti-graphic photograph "something" that is in many ways the more
dynamic, startling, and inimitable.

 The successful anti-graphic photograph may be the result of
accident, such as that one-out-of-a-thousand news photograph which
suddenly strikes the eye in spite of....and sometimes because of....the
crudities of photo-gravure reproduction. Or it may be a photograph by
Henri Cartier-Bresson who makes these pictures consciously, purpose-
fully, with all the vitality of a new direction, and whose alert eye
and hand may achieve results which cannot be attained by methods of
consideration and polish.

 Cartier-Bresson is a young French photographer who has stimu-
lated a new school of photographic practice in Europe. As a qualifying
program for his idea in this exhibition there is included a group of
"accidental" photographs, both old and new, and selections from the
work of American photographers who, on occasion, show similar tendencies:
Berenice Abbott, Walker Evans, Lee Miller, Creighton Peet, Man Ray,
Dorothy Rolph.

 The exhibition will continue until October 16th.

fig. 5

tirer. En dépit de cela, je lui ai donné des tirages que j'avais moi-même réalisés, ce que je n'ai plus jamais fait ensuite. Une véritable collection.[9] »

Cette déclaration d'Henri Cartier-Bresson est particulièrement intéressante sur la question des tirages et des collections. Il est ici très clair qu'il a tiré lui-même tous les tirages estampillés « Julien Levy Gallery », bien qu'il n'ait jamais aimé le laboratoire, et qu'il les lui a donnés ensuite (Julien Levy lui en avait également acheté certains pour sa collection personnelle). (fig. 6)

Cartier-Bresson ne se souvient pas d'avoir fait tirer des épreuves par des professionnels avant la guerre, et Manuel Alvarez Bravo et Walker Evans tiraient eux-mêmes leurs images : cette exposition reconstituée reprend donc bien les tirages réalisés par les auteurs eux-mêmes – pas toujours, au dire de Cartier-Bresson, les meilleurs jamais produits – mais il n'en reste pas moins

que la magie du geste de l'auteur révélant son image est toujours très troublante.

Malheureusement, en 1933, la photographie ne se vendait pas et Levy montrera ensuite plus de peintres ou de sculpteurs (Dalí, Giacometti) dans l'espoir de gagner de l'argent, innovant ainsi le mélange audacieux des différents médiums. C'est dans ce contexte que nous arrivons à l'exposition de 1935 où se trouvent réunis Manuel Alvarez Bravo, Henri Cartier-Bresson et Walker Evans et qui fait l'objet de notre étude.

Les expositions qui suivront seront de moins en moins photographiques : « La photographie était dans une impasse à cette époque. Personne ne pouvait imaginer qu'on puisse s'intéresser à une exposition de photographies – sans parler de les acheter. [10] »

La galerie ferma en 1949 et Julien Levy commença à enseigner et à écrire, tout en caressant le projet de faire des films, sa passion de toujours. Il passera de longs

April 13th, 1933

Dear Mr. Cartier-Bresson:

I like four of your photographs so much that I've decided to buy them for myself. Enclosed herewith, cheque for two hundred francs in payment.

I'm looking forward to seeing you in Paris this summer. But if we don't happen to connect, I hope you'll be sure to send me some additional photographs for your exhibition in the Fall.

Very best regards

JL/p

fig. 6

moments en France dans sa maison du Luberon. Puis une exposition fut organisée à Chicago en 1976, montrant sa remarquable collection photographique. (fig. 7)

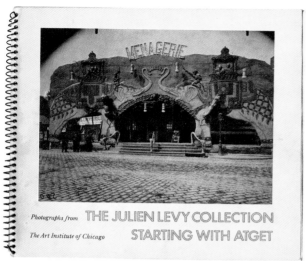

fig. 7

David Travis, le conservateur du Art Institute, écrit dans la préface du catalogue : « Ce n'était pas une collection dans le sens commun du terme, mais plutôt le reliquat d'une exploration du médium photographique comme forme d'art moderne, qui se révèle intelligente, raffinée et pionnière en son genre.[11] »

Une exposition-vente fut organisée quelques mois après à la Galerie Witkin de New York.[12] Le résultat fut assez bon et la collection fut finalement acquise par des collectionneurs privés et trois institutions : The Art Institute of Chicago, le Philadelphia Museum of Art et le Fogg Museum à Harvard University où Julien Levy fut étudiant.

Ses archives « papiers » furent déplacées de nombreuses fois, subirent quelques inondations et ne furent jamais sérieusement organisées. C'est Marie Difilippantonio, l'assistante de Jean, la dernière femme de Julien Levy, qui en a la charge aujourd'hui et espère pouvoir assurer l'archivage. Elle a commencé à travailler avec Jean en 1985 et n'a donc jamais connu Julien Levy.

Au moment où nous préparons cette exposition, nous apprenons que sera organisée à Paris à l'automne 2004 la vente des collections Levy. La plupart des 900 œuvres concernent les artistes que Julien Levy avait exposés dans sa galerie : Dalí, Ernst, Cornell, Campigli, Carrington, Matta, Portocarrero, Tanning, Man Ray, Victor-Brauner, Noguchi, Duchamp, Gorky, etc.[13]

Julien Levy fut un galeriste éclairé, qui sut présenter les artistes alors que leur œuvre était en gestation, que les images venaient d'être prises : un véritable travail de défricheur, une galerie d'art contemporain et vivant. « Mes étudiants me demandent souvent comment j'ai fait pour avoir tant de chance, pour tomber sur les bonnes personnes à Paris au bon moment. J'ai jugé que ce n'était pas du talent. Je pense tout à fait pieusement que ce que j'avais, c'était la grâce… Quand on naît avec, il faut s'en féliciter. Je n'entend pas ici l'élégance, non, je veux dire la grâce, dans le sens religieux du terme. C'est une vraie bénédiction.[14] »

L'exposition de 1935

Ni catalogue ni liste dans les archives de la galerie : de nombreuses énigmes à résoudre, plus encore, le livre d'or de la galerie indique « no publicity release » (« pas de communiqué de presse ») pour cette exposition. (fig. 8)

Tout espoir de trouver un texte semblant perdu, notre méthode de recherche s'est donc appuyée sur trois axes :
- Les tirages estampillés « Levy » dans les collections publiques ou privées,
- Les archives des trois photographes,
- Les témoignages extérieurs.
Nous avons mené à fond toutes les recherches possibles, mais il est certain que grâce à l'exposition à la Fondation Henri Cartier-Bresson et au Musée de l'Elysée, certains collectionneurs en possession de tirages se feront connaître, et, qui sait, peut-être un cliché de l'installation réapparaîtra-t-il alors…

DOCUMENTARY & ANTI - GRAPHIC

PHOTOGRAPHS BY WALKER EVANS
CARTIER-BRESSON & ALVAREZ BRAVO

APRIL 23 — MAY 7

JULIEN LEVY GALLERY
602 Madison Avenue, New York

SUN – APR. 27 '35

"Antigraphic" photographs by Henri Cartier-Bresson and Alvarez Bravo and "documentary" photographs by Walker Evans fill the Julien Levy Galleries and will be much discussed. Just what "antigraphic" means is not quite clear, for these very new artists have a jargon all their own and it takes some time to learn it. In a letter written by Peter Lloyd some time ago in praise of these same photographs, he said, recommending them: "Call the exhibition a moral photography . . . equivocal, ambivalent, antiplastic, accidental photography. Call it antigraphic photography." That is the careless way the word came about, but it seems to have stuck. If you must have a word for Cartier-Bresson's work that will do as well as another, I suppose.

The photography itself is immensely distinguished, and seems to be an advance. It has a pearly, agreeable tone, avoiding harsh blacks and yet having the greatest legibility and precision. It is all apparently done in a flash and abounds in happy accidents, although this time "accident" really isn't the word. Acceptable accidents only happen to artists and M. Cartier-Bresson is a very gifted artist. Walker Evans's "documents" begin to be well known, but the better they are known the better they are liked. The present series of Southern facades with iron-grilled balconies are among his most enchanting.

TIMES 4-28

"Anti-Graphic Photography"— Ever responsive to innovation in photography, Julien Levy has arranged an exhibition of camera work by Henri Cartier-Bresson, Walker Evans and Alvarez Bravo. All three have succeeded in producing pictures which have "shock value" in the sense that they present subject matter as still real and without distortion, yet contrive by the angle of vision or the capture of a fleeting instant of chance juxtaposition of objects, to give the objects startling unfamiliarity of expression or appeal. An exhibition which may be commended to all interested in camera art.

TIMES 4-25

Two Photographic Shows.
Striking contrasts in camera work are on exhibition in two galleries—a large show of the tiny Leica studies, each accompanied by admirable enlargements up to forty times the size of the original, on the mezzanine floor of the RCA Building (exhibition closing tonight); and work by three photographers at the Julien Levy Gallery (through May 6). Most of the pictures in the former show are executed in the realistic manner, while the latter contains what Mr. Levy himself has termed "antigraphic" photography—that is, pictures which are unusual in presenting "shock value" as of things caught by the lens at an evanescent instant: a kind of snapshot abstraction or surrealist impression the camera is so uniquely fitted to capture. Mr. Levy's delight in innovation seems well justified by the work of his three exhibitors, Henri Cartier-Bresson, Walker Evans and Alvarez Bravo.
H. D.

fig. 8

MANUEL ALVAREZ BRAVO (1902-2002)

Manuel Alvarez Bravo vit à Mexico; il ne voyage guère, et photographie ce qui l'entoure de façon poétique et réfléchie. Son intérêt pour la photographie a commencé après la révolution mexicaine, au début des années 1920, puis il a fréquenté les peintres muralistes et les surréalistes. Il aura plus tard l'occasion de rencontrer André Breton chez Diego Rivera à Mexico en 1938. Le livre d'André Breton *Mexique* publié en 1939 porte sur la couverture l'image de la « Fille regardant les oiseaux ».[15] (fig. 9)

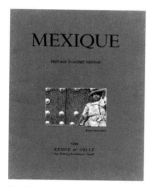

fig. 9

Son amie Tina Modotti, expulsée du Mexique en 1930, lui avait laissé son appareil photo avant de partir pour l'Europe. Elle le tenait au courant de ce qui s'y passait grâce aux revues pour lesquelles elle travaillait, et c'est ainsi qu'il découvrit Atget : « Atget, je le crois, a bouleversé de fond en comble ma façon de penser ; mais pas autant que mon regard. Il m'a fait considérer les choses différemment, il m'a fait me rendre compte d'où je marchais et de ce que je voyais ; en somme, un chemin tout tracé s'ouvrait à mon œuvre.[16] »

Il est important de noter qu'Eugène Atget était une référence constante pour les trois jeunes photographes comme pour Julien Levy, alors qu'en France son travail était à peine remarqué...

La première exposition de Don Manuel avait eu lieu en 1928 à la Galería de Arte Moderno del Teatro Nacional : « El primer salón mexicano de fotografía mexicana ».

En 1934, il rencontre Henri Cartier-Bresson qui séjourna presque un an au Mexique. Ils ont été présentés par des amis communs. Les deux jeunes hommes fréquentent les mêmes milieux, et partagent les mêmes plaisirs à Mexico. Dans un entretien de mars 1996 avec Susan Kismaric, Conservatrice au MoMA de New York, Manuel Alvarez Bravo rapporte : « Cartier-Bresson et moi-même n'avons jamais photographié ensemble mais nous arpentions les même rues et nous avons souvent pris en photo les mêmes choses.[17] »

Don Manuel et Henri Cartier-Bresson exposeront ensemble au Palacio de Bellas Artes de Mexico (Palais des Beaux-Arts) en mars 1935 pour quelques jours, juste avant l'exposition chez Julien Levy. (fig. 10)

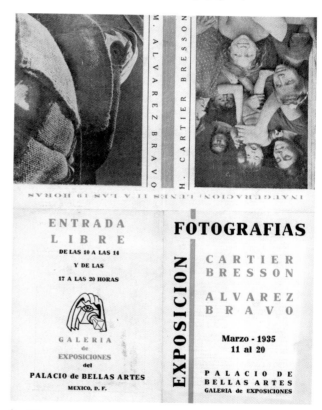

fig. 10

Le poète Langston Hughes rapportait dans la revue *Todo* du 12 Mars 1935 : « Dans la photographie de Cartier-Bresson, il y a opposition de l'ombre et de la lumière, comme dans la musique moderne. Chez Alvarez Bravo, le

soleil est un voile tranquille qui transforme les ombres en velours. » Et le critique Fernando Leal : « De l'usage purement émotionnel de l'appareil photographique naissait leur expression artistique... Cartier-Bresson suspend la vie, Alvarez Bravo anime les natures mortes.[18] »

Colette Alvarez Urbajtel, son épouse, a récemment retrouvé dans les archives la liste des trente-trois œuvres exposées, avec leurs valeurs. (fig. 11)

Il est clair que Don Manuel a exposé ensuite chez Julien Levy les mêmes images, celles qu'il aimait à l'époque. « Nous avons exposé ce que nous avions [19] », dit-il. Les photos de Don Manuel estampillées « Levy » que nous avons retrouvées figurent toutes sur cette liste ; il n'a exposé qu'une fois à la Galerie Julien Levy, donc tout concorde avec l'interview rapportée en 1979 où il

explique : « Pour la première fois, j'ai présenté [mes photographies] ailleurs qu'à Mexico dans une exposition itinérante à laquelle participait Cartier-Bresson. C'était en fait la même exposition qui nous avait réunis au Palais des Beaux-Arts de Mexico, à l'occasion de laquelle j'avais fait sa connaissance.[20] »

Il est certain que la complexité des titres de Don Manuel, le fait qu'il les a souvent transformés, a brouillé quelque peu les pistes. L'exemple fameux de la photographie reproduite page 81 est très révélateur : le titre de l'époque était *La cuerda* ; il est devenu ensuite *Maniquis riendo* : il est bien difficile de faire le rapprochement entre les deux [21]. Mais grâce à une intense collaboration de son épouse et de sa fille Aurélia, nous estimons que cette sélection est aujourd'hui ce que nous pouvons avoir de plus précis. (fig. 12)

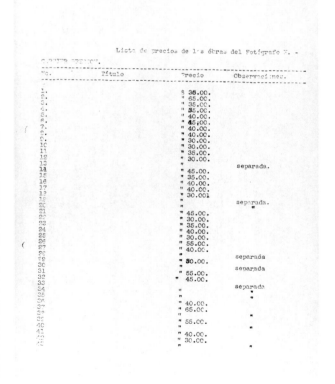

fig. 11

HENRI CARTIER-BRESSON (1908-2004)

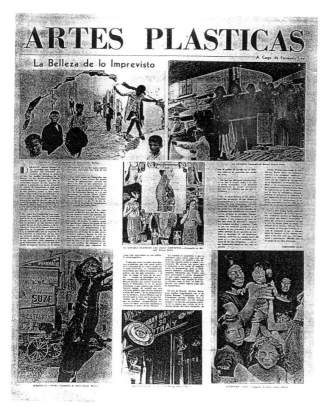

fig. 12

Henri Cartier-Bresson est au Mexique lorsque cette exposition se prépare. Après l'arrêt à Veracruz de l'expédition pour laquelle il était parti, il se rendit immédiatement à Mexico, où il vécut avec Langston Hughes et le peintre Ignacio Aguirre. Sa sœur, Jacqueline, l'y rejoint bientôt. En février 1935, il écrit à Julien Levy pour lui donner des nouvelles, lui raconter ce long voyage et surtout pour lui dire qu'il pense avoir quelques bonnes photographies prises au Mexique qu'il aimerait bien lui montrer. (fig. 13)

Il pense donc venir à New York depuis le Mexique, en bateau (comme il était venu de Paris, avec un stop à Cuba) puis repartir ensuite en Argentine. En fait, il viendra effectivement à New York en bateau, restera un bon moment aux Etats-Unis, avant de repartir en France pour travailler dans le monde du cinéma et plus tard réaliser des films sur la guerre d'Espagne en 1936. Malgré ses voyages incessants, il est extrêmement organisé et deux documents très importants nous ont permis d'identifier les images présentées dans l'exposition de 1935 (à différencier de celle de 1933) :

- Une liste tenue par Henri Cartier-Bresson des images en la possession de Levy, liste qu'il augmente au fur et à mesure de ses prises de vues et de ses envois. Ainsi il nous est possible d'identifier les premières présentées dans l'exposition de 1933 (au nombre de 67) et la suite présentée plus tard, sans les images du Mexique, non inscrites sur cette liste, mais annoncées, parce qu'il en arrivait au moment de l'exposition et n'avait donc pas pu remplir la liste. Cette liste a été retrouvée par Martine Franck récemment, pliée dans un exemplaire du livre *The Decisive Moment*.[22] (fig. 14)

- Le portfolio dit « album Renoir » dans lequel Henri Cartier-Bresson a écrit « photos tirées par moi et réunies en album en 1933, complété avec les photos du Mexique en 1935; c'est ce livre que j'ai envoyé à Jean Renoir en 1936 pour lui montrer mon boulot et lui demander de travailler avec lui. » Pari réussi, Henri Cartier-Bresson sera engagé par Renoir comme assistant pour *la Règle du jeu* et *Une partie de campagne*. Il faut noter que les tirages collés dans « l'album Renoir » ont la même taille et le même aspect que la plupart de ceux de la collection Levy.

Par ailleurs, le fait majeur à retenir en ce qui concerne la sélection d'Henri Cartier-Bresson est que, entre octobre 1933 (sa première exposition chez Julien Levy) et avril 1935 (la deuxième), il a séjourné principalement en Espagne et au Mexique, avec toujours des passages par Paris et un stop à Cuba. Donc, en toute logique, il aura montré dans cette exposition principalement des images du Mexique et d'Espagne ; les « nouvelles », plus quelques images de la première exposition, les plus pertinentes pour la vente.

Feb. 3

% Mr. R. H. Valle
calle 25 n° 62
Tacubaya D.F.
mexico

Dear Mr. Levy

I am just coming back with my sister from a long trip in the isthmus of Tehuantepec. I am having an exhibition on march 3rd invited by the secretaria de educacion. I intend going after to Buenos Aires where I have been told there where good possibility of work I was supposed to go there by land with an expedition, but this has been a complete failure with great loss for myself. It is very difficult going from here to Buenos Aires, one has to go to Valparaiso and then across the continent. I might instead go to New York and from there take a direct boat to B. Aires. If the american consulate lets me I would stay a fortnight or a month in N. York, this would be I suppose in april. I would bring

you all my new work, I wonder if it would interest you to exhibit some of them. I have about 20 mexican photographs worth showing and all the ones I have done since the last exhibition you gave me. I would be very pleased if all this could be managed but I'll ask you not to mention it to anybody yet. I hope I'll be able to see you soon, would you give my souvenir to Mrs Levy

yours
Henri Cartier Bresson

fig. 13

22

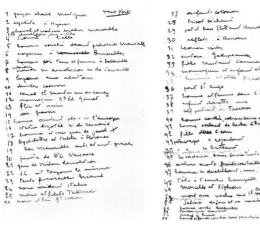

fig. 14

Car il ne faut pas oublier que Julien Levy voulait vendre les photographies. Nous avons retrouvé trace de plusieurs tirages de la même image, estampillés « Levy Gallery », souvent de la main d'Henri Cartier-Bresson, donc vendus et présents probablement dans les deux expositions. (fig. 15)

Les images récentes d'Espagne et du Mexique ainsi estampillées étaient donc exposées à coup sûr.

fig. 15

Nous avons croisé tous ces éléments pour parvenir à une sélection que nous estimons très rigoureuse. Question : toutes nos recherches ont abouti à la mise au jour d'une cinquantaine de tirages de provenance Levy, alors qu'il y

en eut plus du double. Que sont-ils devenus ? Nous espérons vivement qu'ils n'ont pas été détruits ou perdus. Ironie du sort, Julien Levy a renoncé à montrer la photographie car elle ne se vendait pas, elle était une impasse : ces tirages anciens sont ceux qui aujourd'hui ont la cote la plus élevée sur le marché des collections.

Peter Galassi, dans sa brillante introduction au livre *Premières Photos*, donne une définition du « surréaliste » totalement en osmose avec ce qu'était l'attitude d'Henri Cartier-Bresson à l'époque : « Seul, le surréaliste erre dans les rues sans destination, mais avec une réceptivité en alerte pour guetter le détail inattendu qui libérera une réalité merveilleuse et irrésistible juste au-dessous de la surface banale de l'expérience ordinaire.[23] »

Cette période de merveilleuse liberté pour Henri Cartier-Bresson, « de devoir d'irresponsabilité du surréalisme[24] » en opposition à ce qui allait arriver ensuite, nous laisse des images pleines de grâce, des moments de vie intense et une nouvelle approche de la photographie. Et Julien Levy de conclure :

« Les photographies d'Henri, toujours à l'opposé de la mort, incarnaient plutôt ce qu'André Breton nomma « la beauté convulsive » : Breton utilisa dans *l'Amour fou* l'une des photographies d'Henri pour illustrer sa théorie du « hasard objectif », convulsif, glacé et éternel.[25] »

23

WALKER EVANS (1903-1975)

Dans son journal daté du 2 avril 1935, Walker Evans écrit : « M^{lle} Cartier-Bresson me fait savoir que l'exposition commune à son frère et à moi débutera le 20 ou le 23 avril. » (fig. 16)

| Tuesday, April 2, 1935 | Wednesday, April 3, 1935 |
| 92nd Day—273 Days to Follow | 93rd Day—272 Days to Follow |

fig. 16

Par ailleurs, il exprime des souvenirs très sensibles dans un long entretien avec Davis Pratt du Fogg Museum : « Nous aimions beaucoup Henri Cartier-Bresson. C'était quelqu'un de plutôt rêveur ; lui et sa sœur étaient bien connus dans le Village.[(26)] »

Il rentre alors de son voyage à La Nouvelle-Orléans, semble très préoccupé par les développements des films et doit démarrer dans les jours qui suivent la campagne de prises de vues de la collection d'objets d'arts primitifs pour le MoMA [(27)]. L'exposition chez Levy ne semble pas le soucier beaucoup.

Plus tard, le 9 avril, il écrit : « Ai vu Levy, exposition de 40 épreuves, accrochage le 22 avril, veut un baratin pour lundi prochain ». C'est quinze jours avant l'exposition; aucune trace de ce « baratin » dans les archives Levy ni dans les archives Evans. Il ne l'a probablement jamais fait, ce qui semble confirmé par le fait que le livre d'or de la galerie mentionne « pas de communiqué de presse » pour l'exposition. (fig. 8)

Quelques jours plus tard, son journal est silencieux : aucune mention de l'exposition, aucune note sur les choix, ni sur le vernissage ; il est en prise de vues et ce travail doit lui rapporter une somme d'argent confortable, denrée extrêmement rare comme l'atteste cet autre moment de l'entretien avec Davis Pratt : « Quand je parle de vivre sans argent, je pense à des gens comme Cartier, Shahn, moi-même et une douzaine d'autres qui se connaissaient tous et vivaient dans le Village. Non seulement nous n'avions pas de travail mais en plus nous ne pouvions pas en trouver. Cela nous a vraiment aidé dans notre œuvre. »

Walker Evans avait déjà exposé en 1932 chez Julien Levy, introduit par Lincoln Kirstein, alors jeune éditeur du magazine *Hound and Horn*, avant de devenir une personnalité incontournable des milieux culturels new-yorkais. Cette exposition était partagée avec George Platt Lynes dont les natures mortes « surréalistes » intéressaient tout particulièrement le galeriste, mais semblent aujourd'hui à l'opposé du travail de Walker Evans, qui expliquait plus tard : « L'apparition de l'appareil photo de petit format ainsi que sa maniabilité jouèrent en l'occur-

rence un rôle essentiel. Nous nous rebellions tous contre la « photographie artistique » pour laquelle il ne pouvait être question d'utiliser un aussi petit instrument.(28) »

Un travail approfondi dans les archives de Walker Evans conservées au Metropolitan Museum de New York nous a permis de retrouver un certain nombre d'informations. Jeff Rosenheim nous a très sérieusement guidés dans les choix, mais peu d'éléments subsistent, à part des indications de tirages faits pour Levy sur les négatifs et un article sur l'exposition décrivant quelques images de Walker Evans de « balcons ouvragés à La Nouvelle Orléans et d'images de façades ». Cuba, La Nouvelle Orléans, New York sont donc bien nécessairement les projets exposés.

Walker Evans n'aimait pas trop son travail déjà ancien (1929) sur le Brooklyn Bridge à New York qu'il trouvait trop apprêté, et qu'il n'aurait certainement pas choisi d'exposer en 1935 (29); il reste donc peu d'hésitations possibles dans cette période finalement assez courte de travail photographique, et les choix ont été entérinés. Encore une fois, la provenance Levy des tirages et l'année de prises de vues furent les indications les plus scientifiques, malheureusement insuffisamment documentées dans ce cas.

Le génie et la grâce

Rares sont très certainement les témoignages de ceux qui peuvent exprimer aujourd'hui de vive voix le choc qu'a représenté cette exposition, « des images bouleversantes, dans leur façon directe d'appréhender le réel, et sans distorsion » comme l'indiquait un journaliste dans le *New York Times* du 28 avril 1935. (fig. 8)

Helen Levitt, photographe débutante à l'époque, a vu l'exposition de 1935; elle faisait partie du groupe du Village désargenté dont parlait Walker Evans. En regardant récemment avec elle la sélection de cette exposition, elle confirme volontiers qu'Henri Cartier-Bresson est celui qui l'a le plus influencée : « C'était un génie et moi, j'avais un petit talent. (30) » Elle raconte qu'elle était avec lui à Manhattan, dans un immeuble du nord de la ville, au bord de l'East River (probablement chez Nicolas Nabokov) alors qu'il tirait quelques photos du Mexique pour l'exposition chez Levy. Elle se souvient qu'elle attendait dehors et qu'il lui offrit un tirage. Ce tirage est encadré sur le mur de sa chambre, les dimensions sont les mêmes que le petit format des « tirages Levy » et l'aspect identique. (cf. Page 137) « Je n'aurais jamais pris la décision de partir pour le Mexique si je n'avais pas vu les images d'Henri Cartier-Bresson : je ne voyageais pas tellement. »

Sur Walker Evans, elle utilise à plusieurs reprises le terme de « smart » : « très intelligent, très bon documentariste, mais pas un génie comme Henri… » Elle ne se souvient pas d'avoir rencontré Don Manuel à l'époque ; il n'était pas à New York pour l'exposition : « ses images sont vraiment métaphysiques, captivantes … »

Ces trois maîtres de la photographie ont été exposés ensemble en 1935 par la seule volonté de Julien Levy, qui ignorait bien sûr à quel point tous trois deviendraient essentiels au regard de l'histoire de la photographie. Malgré des thématiques semblables à l'époque, un attrait commun pour les milieux défavorisés et le plaisir de la rue, chacun d'entre eux affirmera davantage son style avec les années, et évoluera dans des directions assez différentes, déjà visibles à l'époque.

Leur réaction commune contre la « photographie artistique », la photographie à effets – ce que Levy appelait « graphic photographs », ou encore « les trois S » – est une question récurrente aujourd'hui, la « straight photography », la photographie du réel, ayant été sérieusement engloutie par ce qui est devenu le « photojournalisme ».

Travailler pour les journaux devint après la Seconde Guerre mondiale une nécessité morale : il fallait démontrer, militer, affirmer une position politique, on ne pouvait pas rester indifférent. C'était aussi une façon de gagner sa vie. A l'origine de grandes publications, génératrice de

grandes images, la presse a aussi peu à peu uniformisé les regards en réduisant les grands essais au « choc des photos » et bien souvent à la perte du sens.

Peu de photographes du réel (Helen Levitt en est un bon exemple) ont su résister, imposer leur style. Magnum Photos, agence coopérative créée en 1947 par Capa, Seymour, Rodger et Cartier-Bresson, fut pendant longtemps un lieu de résistance, « une communauté de pensée », et ses membres continuent contre vents et marées à porter le drapeau de l'indépendance malgré un terrain peu favorable.

Par ailleurs, le nombre grandissant des galeries, le développement actuel de la photographie *sur mesure* pour les collectionneurs peut sembler assez morbide s'il n'est pas relayé ou plutôt soutenu par cette « beauté convulsive » ou encore ces instants de grâce où l'œil, la tête et le cœur sont sur la même ligne de mire [31].

Julien Levy n'a pas vécu l'avènement de la photographie sur le marché de l'art, qu'il ambitionnait pourtant ; il revendiquait « l'état de grâce » lorsqu'on lui parlait de son talent de découvreur exceptionnel, mais la liberté de ses choix et la qualité de son œil, ont jalonné de pierres incontestables l'évolution de la photographie.

Cette exposition nous place face à l'histoire du médium en train de se faire.

En direct, avec grâce.

Agnès Sire
Commissaire de l'exposition
Avec Tamara Corm

1. « Miradas Convergentes, Alvarez Bravo, Cartier-Bresson, Walker Evans », exposition du 13 novembre 2002 au 2 mars 2003. Catalogue, Mercedes Iturbe & Roberto Tejada, Editorial RM, Mexico, 2003.
2. *Julien Levy : Portrait of an Art Gallery*, Ingrid Schaffner & Lisa Jacobs, The MIT Press, Cambridge, 1998, page 163.
3. *Ibidem*, page 32.
4. *The Julien Levy Collection*, Witkin Gallery, Inc., 1977, page 4.
5. Philip Johnson, in *Julien Levy : Portrait of an Art Gallery*, Ingrid Schaffner & Lisa Jacobs, The MIT Press, Cambridge, 1998, page 172.
6. *Photographs from the Julien Levy Collection Starting with Atget*, catalogue de l'exposition tenue du 11 décembre 1976 au 20 février 1977, The Art Institute of Chicago, 1976, note 15.
7. *Julien Levy : Memoir of an Art Gallery*, G. P. Putnam's Sons, New York, 1977, page 48.
8. *Ibidem*, page 4.
9. Henri Cartier-Bresson, in *op. cit.* note 5, page 163.
10. Julien Levy, in « The Julien Levy Collection », Witkin Gallery, 12 octobre-12 novembre 1977.
11. *Op. cit.* note 6, page 7.
12. Nous n'avons pas eu accès aux résultats de la vente. Les archives de la Witkin Gallery ont été données au Center for Creative Photography /University of Arizona à Tucson et le travail d'inventaire n'a pas encore été fait.
13. Vente des 5, 6 et 7 octobre 2004, organisée par Marcel Fleiss à l'espace Tajan, Paris.
14. *Harvard Magazine*, septembre-octobre 1979, page 44 .
15. André Breton, *Mexique*, Renou & Colle Editions, Paris, 1939.
16. *Manuel Alvarez Bravo*, Susan Kismaric, The Museum of Modern Art, New York, 1997, page 25.
17. *Ibidem*, page 31.
18. Fernando Leal in « La Belleza de lo imprevisto », *El Nacional* (quotidien mexicain), 7 mars 1935.
19. Entretien avec Susan Kismaric in *Manuel Alvarez Bravo*, The Museum of Modern Art, New York, 1997, page 30.
20. Paul Hill & Thomas Cooper, *Dialogue with Photography*, Farrar, Strauss, Giroux, New York, 1979, page 227.
21. *Op. cit.* note 18. La photographie y est publiée sous le titre *La cuerda*.
22. Edition américaine d'*Images à la sauvette*, Simon & Schuster, New York, 1952 (couverture de Matisse).
23. Peter Galassi, *Henri Cartier-Bresson, Premières photos, de l'objectif hasardeux au hasard objectif*, éditions Arthaud, Paris, 1991, page 15.
24. Expression du photographe Gilles Peress en avril 2004.
25. Julien Levy, *Introduction du catalogue des dessins d'HCB à la Carlton Gallery NY*, février 1975.
26. Conférence de Walker Evans au Fogg Museum à propos de Ben Shahn, 13 novembre 1969, in *Ben Shahn's New York, The Photography of Modern Times*, D. Martin Kao, L. Katzman, J. Webster, Harvard University Art Museums, Cambridge, page 272.
27. Paul Radin and James Johnson Sweeney. *African Folktades & Sculpture*. Photographs by Walker Evans. Pantheon Books, New York, 1952.
28. *Op. cit.* note 26.
29. Les photos du Brooklyn Bridge furent publiées dans le livre de poésie de Hart Crane, *The Bridge*, Black Sun Press, Paris, 1930.
30. Entretien avec Agnès Sire, avril 2004, New York.
31. Henri Cartier-Bresson, « Photographier c'est mettre sur la même ligne de mire la tête, l'œil et le cœur », in *L'Imaginaire d'après nature*, Fata Morgana, Fontfroide-le-Haut, 1996, page 35.

THE STORY

It was in the process of sorting through Henri Cartier-Bresson's archives, brought together for the creation of the Foundation, that we came upon a modest white announcement card bearing a strange pair of eyes and a no less obscure title: 'Documentary and Anti-Graphic Photographs'. (fig. 1 page 11)

Everything about it was enticing: the names of three artists of no small renown which formed the eyes—Manuel Alvarez Bravo, Walker Evans, Henri Cartier-Bresson)—the date, April 1935, and the name of the dealer, Julien Levy. As for the significance of the 'anti-graphic photography', it was open to a variety of interpretations which anyone curious about photographs would feel duty-bound to explore.

Such was the origin of the lengthy search which was to lead us to a reconstruction of the exhibition announced on the card. Since Cartier-Bresson was the only living member of the trio, we had to draw on his recollections, as well as those of other people who might have seen the exhibit.

Some time later, Mercedes Iturbe wrote to say that she was preparing an exhibition of the same threesome for the Museo del Palacio de Bellas Artes in Mexico City, as a homage to Julian Levy, the three photographers and the importance of their encounter. This exhibit opened in November 2002, before all the historical research could be completed.[1] The magnificent group of images presented in Mexico City, even if they did not attempt to reconstitute the original exhibition, convinced us of the validity of our decision to seek out the vintage prints inscribed 'Julien Levy Gallery', with the firm belief that this process would lead us back to the selection of 1935.

JULIEN LEVY (1906-1981)

The eldest son of a comfortable New York family, Julien Levy was born on 22 January 1906. He began his studies at Harvard University in 1924 but left in 1927, just before obtaining his diploma. He was particularly interested in film and photography and after deciding to undertake an experimental film project with Man Ray, he left for France with Marcel Duchamp in order to make the film—which never saw the light of day. He began moving in French literary and artistic circles, met his first wife, Joella Loy (the daughter of Dada poet Mina Loy) and, thanks to Man Ray, discovered the work of Eugène Atget, from whom he bought several prints. (fig. 2 page 11)

A few months later, Berenice Abbott informed him of Atget's death and convinced him to save the photographer's work—probably headed for the trash—by purchasing the existing negatives and prints from the concierge of his building. This is what Levy did, for a thousand dollars, immediately requesting that Abbott never mention his assistance. It was during this same period (1927), at a party organized by Caresse et Harry Crosby at the Moulin du Soleil in Ermenonville, that he met Henri Cartier-Bresson, who was doing his military service at Le Bourget airfield.[2] Also among the couple's frequent guests were René Crevel, André Breton, Max Ernst, Salvador Dali and others.

Returning to the United States with his wife, Levy tried working with his father but finally decided to start a gallery in New York. Deeply marked by Stieglitz, he opened this first gallery in 1931 at 602 Madison Avenue, with a homage to his master in the form of a retrospective of American photography and its evolution from pictorialism to 'straight' photography. 'The front room was painted in white,' recalled Ingrid Schaffner, 'but instead of hanging the pictures on plaster walls that would require maintenance after each exhibition, Levy installed an inventive system of wooden mouldings designed to hold photographs sandwiched between reusable sheets of glass. The back room, reserved for paintings, was painted red'.[3] Although we have found no photos of the gallery, this description conveys the atmosphere. It also appears that many prints mounted on sheets of cardboard were stored in bins where visitors could view them.

In December 1931, Levy's exhibition of Atget and Nadar marked the first time the latter was shown in the United States. 'When I decided to open my own gallery, I decided to experiment: to pioneer in photography and see if I could put it across as an art form, and make it perhaps pay enough to support the gallery!'[4] In February 1932, he presented Walker Evans's first solo exhibit, followed by the 'Modern European Photographers' show in March, which included many works by André Kertész. The same year, he exchanged several letters with Manuel Alvarez Bravo, who sent him two prints in hopes of obtaining an exhibit. (fig. 3 page 12)

A close friend of Max Ernst and Dorothea Tanning, with whom he shared a house on Long Island for many years, Levy played an essential role in avant-garde cultural exchanges between New York and Paris. His gallery was the first in the United States to promote Surrealism: 'Julien went on to Surrealism and he carried the flag until the Museum of Modern Art caught on,' remembered architect Philip Johnson, his good friend.[5] He managed to surround himself with colleagues and friends who were prestigious, influential and innovative, such as Lincoln Kirstein, André Breton and Marcel Duchamp. And the gallery's policy was to explore culture in the broad sense of the term: one Sunday afternoon a month, for example, the Film Society screened a program of films which could not be seen elsewhere, the experimental cinema which he dreamed of pursuing himself. Featuring films by Pabst, Buñuel and others, this series provided the model for the Museum of Modern Art's film department which was set up in 1937.[6]

In October 1933 Levy organised Henri Cartier-Bresson's first exhibit. After their meeting in Paris, they had exchanged letters and become friends, as the abundant correspondence between them attests. This exhibit already bore the mysterious title 'Anti-Graphic Photography'. (fig. 4 page 12)

In his memoirs, Levy wrote that Cartier-Bresson 'was unquenchably, shockingly optimistic, wide eyed with won-der and naïveté. But then Henri was a radical in the dark room, violating all the sacred rules. Perhaps that is why I liked him and decided to defend his 'snap-shotty' miracles to the point of attacking the photo gods, my gods too, the purists, the three great S's—Stieglitz, Strand, Sheeler—and their school.'[7]

This mention of the 'three S's' offers us a first ray of light. But the letter of a certain Peter Lloyd, reproduced on the announcement card makes things even more clear:

To Julien Levy
You ask me to send recent photographs by Henri Cartier-Bresson for exhibition, and here they are, but I wonder how our public in New York may be affected by such an exhibition as you propose? Myself I am 'emballé' [carried away] by the vigour and importance of Cartier-Bresson's idea, but an essential part of that idea is such a rude and crude, such an unattractive presence, that I am afraid it must invariably condemn itself to the superficial observer—as if a Della Robbia should be cast in gold before it might be appreciated. If Cartier-Bresson were more the propagandist and could efficiently promote some theory or another to excuse his work—but you know how he is sincere and modest. . . Chaplin has always retained his original camera-man, crude motion and crude chiaroscuro, 'bad' photography in a protest against the banal excellencies of the latest Hollywood films; and indeed the funny man would dissolve in that suave lighting which brings a Garbo to life. . . You have two exhibitions rooms in your Gallery. Why don't you show the photographs of Henri Cartier-Bresson in one, and the innumerable, incredible, discreditable, profane photographs that form a qualifying program for his idea, show those in the other room?

Septic photographs as opposed to the mounting popularity of the antiseptic photograph? Call the exhibition amoral photography. . . equivocal, ambivalent, anti-plastic, accidental photography. Call it anti-graphic photography. That will demand the greater courage, because you have championed, since the beginning of your gallery,

the cause of photography as a legitimate graphic art; because you may bring down upon your head the wrath of the great S's—Stieglitz, Strand, Sheeler—of American photography whom you admire. Yes!

Call it ANTI-GRAPHIC PHOTOGRAPHY and work up some virulent enthusiasm for the show. There is no reason why your Gallery should not fight for both sides of a worthy cause.

My very best regards, etc, etc, etc,

Always entirely yours, Peter Lloyd
Paris, June 3rd, 1932[8]

Lloyd was thus exhorting Levy to show the antithesis of what he had until that time championed: 'Septic photographs as opposed to the mounting popularity of the antiseptic photograph . . . Call it anti-graphic photography.' The fact of showing these photos amounted to a kind of revolution; Levy, doubtlessly nervous, had in fact opted to hide behind the pseudonym of Peter Lloyd, a moving ruse to legitimize his audacious choice.

The press release for the 1933 exhibit (fig. 5, page 15) indicates that it also included images by American photographers 'showing the same trends': Abbott, Evans, Lee Miller, Man Ray. Cartier-Bresson recalled, 'Off and on, I saw Julien with the same intimacy. He was a jewel in himself. He did my first exhibition in New York after one year of taking photographs. I always enjoyed shooting but never printing. In spite of this, I gave him some prints done by myself, a real collection, since I never printed again.'[9] This statement is particularly interesting on the issue of prints and collections. It suggests that he probably printed all the photos marked 'Julien Levy' himself, although he did not like the laboratory, and that he subsequently gave them to the dealer (Levy also bought certain photos for his private collection). (fig. 6, page 16)

Cartier-Bresson does not remember having prints made by professionals before the war and Alvarez Bravo and Evans printed their own photos. The exhibition we have reconstituted thus shows the very prints made by the photographers themselves. Even if, according to Cartier-Bresson, they are not always the best ever produced, the fact remains that there is always something very moving about the magic of the artist's gesture in developing his image.

Unfortunately, however, in 1933 photography did not sell and in hopes of earning money, Levy was to concentrate on exhibiting painters or sculptors (Dali, Giacometti), thus innovating the daring mixture of different media in the process. Such was the context of the 1935 exhibition featuring Alvarez Bravo, Cartier-Bresson and Evans. The exhibits which followed were less and less photographic. 'Photography was a dead end in those days,' Levy remarked many years later. 'People just couldn't conceive of anyone being interested in an exhibition of photographs—not to mention buying one.'[10]

The gallery closed in 1949 and Levy began teaching and writing, although he still nurtured the idea of making films, his lifelong passion. He was to spend long periods of time in southern France, at his home in the Luberon. His remarkable photography collection was shown in an exhibition at the Art Institute of Chicago in 1976. (fig. 7, page 17)

David Travis, then assistant curator of photography at the Art Institute, writes in the preface to the catalogue: 'It was not a collection in the normal sense of the word, but rather the remainder of an intelligent, tasteful, and pioneering exploration of photography as a form of modern art.'[11] A few months later, a show and sale were organized at the Witkin Gallery in New York.[12] The event was a success and in the end, the collection was acquired by private collectors and three institutions: the Art Institute of Chicago, the Philadelphia Museum of Art and the Fogg Museum at Harvard, where Levy had been a student.

The dealer's papers had not only been moved around many times but suffered several floods and were never seriously organized. Marie Difilippantonio, who was the assistant of Levy's last wife, Jean, is now in charge of

them and hopes to be able to archive them properly. Since she only began working with Jean in 1986, she never knew Julien Levy directly. As we were preparing this exhibition, we learned that a sale of the remaining Levy collections would be held in Paris in autumn 2004. Most of the 900 works concern the artists whom Levy had exhibited in his gallery: Dali, Ernst, Cornell, Campigli, Carrington, Matta, Portocarrero, Tanning, Man Ray, Brauner, Noguchi, Marcel Duchamp, Gorky and others.[13]

Julien Levy was an enlightened dealer who knew how to present his artists at the time when their oeuvre was in gestation, when the images had just been taken; his gallery of contemporary, living art was a genuinely path-breaking effort. 'My students often ask me how I managed to have such enormous luck, just falling in with the right people in Paris at the right moment. I have decided it wasn't talent. I think, with great devoutness, that what I've had is grace... If one's born with it, one's thankful for it. I don't mean gracefulness—I mean grace, in the religious sense. It's a blessed thing to have.'[14]

The 1935 Exhibition

No catalogue, no list of works in the gallery's papers: numerous enigmas to be resolved. And in addition, the gallery scrapbook indicates 'no publicity release'. (fig. 8 page 18)

In the seeming absence of any written trace of the exhibition, we have focused our research in three directions:
-the prints marked 'Levy' found in public and private collections;
-the papers of the three photographers exhibited; and
-outside testimonies.
We have thoroughly investigated every known possibility, but it is certain that through the exhibitions at the Fondation Henri Cartier-Bresson and the Musée de l'Elysée, collectors with additional prints in their collections will come forth and, who knows, perhaps a photo of the original exhibition will reappear...

MANUEL ALVAREZ BRAVO (1902-2002)

Alvarez Bravo lived in Mexico City; he rarely traveled and he photographed his surroundings in a poetic, thoughtful way. His interest in photography began just after the Mexican Revolution, in the early 1920s, and he subsequently joined the circles of the Mexican mural painters and the Surrealists. Some years later, in 1938, he was to meet André Breton at Diego Rivera's home in Mexico City. Breton's book *Mexique*, published the following year, has on its cover Alvarez Bravo's photo *Young Girl Watching the Birds*.[15] (fig. 9 page 19)

His friend Tina Modotti, deported from Mexico in 1930, had left him her camera before leaving for Europe. She also kept him informed of what was happening there through the magazines she was working for, and this is how he discovered Atget: 'Atget, I believe, wound up shaping my thinking; well not so much, but my way of looking, he made me gaze differently, [he] made me conscious of where I walked and what I saw; [finally] there was a defined path for my work.'[16] Indeed, if Atget's work had been hardly noticed in France, it was a constant reference for the three young photographers Alvarez Bravo, Cartier-Bresson and Evans, as well as for Julien Levy.

Don Manuel's first exhibition had taken place in 1928 at the 'First Mexican Salon of Mexican Photography', held at the Galeria de Arte Moderno del Teatro Nacional. In 1934, he met Cartier-Bresson, who spent nearly a year in Mexico. Introduced by mutual friends, the two young men were part of the same circles and shared the same pleasures in Mexico City. In a March 1996 interview with Susan Kismaric, curator of photography at the Museum of Modern Art in New York, Alvarez Bravo recalls, 'Cartier-Bresson and I did not photograph together but we walked the same streets and photographed many of the same things.'[17]

Don Manuel and Cartier-Bresson exhibited together at the Palacio de Bellas Artes in Mexico City for a few

days in March 1935, just before the exhibition with Julien Levy. (fig. 10 page 19)

For the poet Langston Hughes, writing in *Todo* on 12 March 1935, 'In a photograph by Cartier-Bresson, as in modern music, there is a clash of sunlight and shadow, while in Bravo, the sunlight is a discreet veil that turns the shadows into velvet.' And for the critic Fernando Léal in *El Nacional*, 'They have taken the camera's purely emotional function as the point of departure for their artistic expression. . . Cartier-Bresson interrupts life, Alvarez-Bravo animates still lifes.'[18]

Colette Alvarez Urbajtel, the photographer's wife, recently found among his papers the list of the thirty-three works exhibited, with their sale prices. (fig. 11 page 20)

It seems fairly clear that Don Manuel showed the same images at Julian Levy's gallery, the ones he liked at that time. 'We exhibited what we had,' he later said.[19]

All of the photos marked 'Levy' which we have found appear on this list and since he had only one exhibit with Julien Levy, everything is consistent with the May 1976 interview in which he explained, 'The first time I sent them [his photos] outside Mexico City was for a touring exhibition with Cartier-Bresson. It was, in fact, the same exhibition we had together in the Palacio de Bellas Artes in Mexico, which was also when I first met Bresson.'[20]

It is clear that the complexity of Don Manuel's titles and the fact that he often changed them have made tracing his works more difficult. The famous example of the photo reproduced on page 81 is quite revealing: the original title was *La cuerda* (The Rope) but it later became *Maniquís riendo* (Laughing Mannequins). It is difficult to see the connection between the two.[21] But thanks to the close collaboration of Don Manuel's wife and his daughter Aurélia, we believe that our selection of his works is the most accurate possible today. (fig. 12 page 21)

HENRI CARTIER-BRESSON (1908-2004)

Cartier-Bresson was in Mexico at the time Levy was preparing the exhibition. When the expedition for which he had set out ended in Vera Cruz, he immediately went to Mexico City, where he stayed with Langston Hughes and the painter Ignacio Aguirre. His sister, Jacqueline, soon joined him. In February 1935, he wrote to Levy to let the dealer know how he was doing, to describe his long journey and above all, to tell him he thought he had a few good photos taken in Mexico which he wanted to show him. (fig. 13 page 22)

His idea was to travel to New York from Mexico by boat (as he had done from Paris, with a stopover in Cuba) and then go on to Argentina. In fact, he did take a boat to New York but then spent a fair amount of time in the United States before returning to France, where he began working in cinema and in 1936, went on to make his own films about the Spanish Civil War. Notwithstanding his continuous travels, he was extremely well organized and two crucial documents have permitted us to identify the photos presented in the 1935 exhibition (as opposed to that of 1933):

- Cartier-Bresson's list of the images in Levy's possession, which he updated as he photographed new material and sent it to the dealer. This list allows us to identify the first group of images shown in the 1933 exhibition (67) and those presented later, with the exception of those from Mexico (which are not included in the list but announced, (fig. 13) because they coincided with the exhibition and he had not been able to note them). This list was recently found by Cartier-Bresson's wife, Martine Franck, folded up in a copy of his book *The Decisive Moment*.[22] (fig. 14 page 23)

- The so-called 'Renoir album' in which Cartier-Bresson noted, 'photos printed by me and collected in album form in 1933, completed with the photos from Mexico added in 1935; this is the book I sent to Jean Renoir in 1936 to

show him my work and ask to work with him.' (The gamble paid off: Renoir hired Cartier-Bresson as his assistant in *The Rules of the Game* and *A Day in the Country*.) It should be noted that the prints pasted in the 'Renoir album' are of the same size and general appearance as most of those in the Levy collection.

With regard to the choice of Cartier-Bresson's photos from the 1935 exhibition, the key fact to be considered is that between October 1933 (his first exhibition at the Julien Levy Gallery) and April 1935 (the second), he mainly spent time in Spain and Mexico, always passing through Paris and stopping in Cuba. It is thus logical that he would have concentrated on images from Spain and Mexico in this exhibition—the 'new' ones plus a few from the earlier show most likely to sell.

Indeed, it should not be forgotten that Levy wanted to sell the prints. We have found traces of several prints of the same image marked 'Levy Gallery', often in Cartier-Bresson's handwriting, which means that they had been sold and were probably present in both exhibitions. It is thus certain that the more recent images of Spain and Mexico bearing this mark were exhibited in 1935. (fig. 15 page 23)

By taking all of these elements into account, we have arrived at a selection which we consider quite rigorous. But a major question remains: all of our research has led to the discovery of some fifty prints coming from Levy, while there were originally more than twice that number. What has become of the others? We can only hope that they have not been lost or destroyed. Ironically, Levy had to stop showing photography because it did not sell—because it was a 'dead-end'—but today these vintage prints fetch the highest prices on the collectors' market.

In his brilliant introduction to *Henri Cartier-Bresson, Early Works*, Peter Galassi offers a definition of the 'Surrealist' which totally corresponds to Cartier-Bresson's attitude at that time: 'Alone, the Surrealist wanders in the streets without destination but with a premeditated alertness for the unexpected detail that will release a marvel-lous and irresistible reality just below the banal surface of ordinary experience.'[23] This period of wonderful freedom for Cartier-Bresson, of 'Surrealism's duty of irresponsibility' as opposed to what was to happen later on, leaves us with images full of charm, moments of intense life and a new approach to photography.[24] 'Certainly the camera shots of Henri, always the opposite of death, were rather the epitome of what André Breton called "convulsive beauty". Indeed Breton, in *L'Amour fou*, used one of Henri's photographs to illustrate his theory of "le hasard objectif"—convulsive, frozen and eternal.'[25]

WALKER EVANS (1903-1975)

In a journal entry dated 2 April 1935, Evans wrote: 'Mlle Cartier-Bresson tells me the joint exhibition of her brother and myself will start 20 April or 23 April.' (fig. 16 page 24)

Elsewhere, in a long conversation with Davis Pratt of the Fogg Museum, he movingly recalled: 'We liked Henri Cartier-Bresson very much. He was a rather dreamy kind of person; he and his sister were quite well known in the Village.'[26] At the time, Evans had just returned from his visit to New Orleans, seemed very preoccupied with developing his film and was supposed to start photographing the Museum of Modern Art's primitive art collection in a few days.[27] The exhibition at Levy's gallery did not seem to concern him very much. A week later, on 9 April, he wrote: 'Saw Levy, exhibition 40 prints hangs 22 April, wants blurb Monday next.' This was two weeks before the exhibition. There is no trace of the 'blurb' in the Levy papers or those of Evans. He probably never wrote it, which seems to be confirmed by the fact that the gallery scrapbook indicates 'no publicity release' for this exhibition. (fig. 8 page 18)

A few days later, the journal is silent: no mention of the exhibit, no note on the photos chosen or the opening. Evans is on a shoot and this job is supposed to bring him

a comfortable sum of money, which is an extremely rare commodity as attested by another moment in his conversation with Davis Pratt: 'When I say "living without money", I mean people like Cartier and Shahn and myself and a dozen others, who all knew each other, living in the Village. Not only didn't we have jobs but we couldn't get jobs. And this really helped our work.'[28]

Evans had already exhibited at the Julien Levy Gallery in 1932, on an introduction from Lincoln Kirstein, who was then the young editor of the literary magazine *Hound and Horn*, before becoming a major figure on the New York cultural scene. This was a joint exhibit with George Platt Lynes, whose 'Surrealist' still lifes were of particular interest to the dealer but seem today to be at the opposite extreme work of Evans. He later explained, 'The advent of the miniature camera with its manoeuvrability was a very important factor here. We were all reacting against "artistic photography" which wouldn't dream of using a little instrument like a miniature camera.'[29]

A careful study of the Walker Evans papers at the Metropolitan Museum in New York has allowed us to retrieve a certain amount of information, largely through the guidance of Jeff Rosenheim. But few elements remain, apart from the indications of prints made for Levy which appear on certain negatives, and an article on the exhibit describing several photos with 'finely wrought balconies in New Orleans and images of façades'. Cuba, New Orleans and New York were thus necessarily the projects exhibited. (fig. 8 page 18)

Evans did not much like what was by then, his old work (1929) on the Brooklyn Bridge, which he found too romantic and which he certainly would not have chosen to exhibit in 1935.[30] In the end, there can be few possible hesitations over what was ultimately a rather short period of photographic work and the choices have been made. Once again, the Levy origin of the prints and the year the photo was taken have provided the most scientific indications, albeit, in this case, insufficiently documented ones.

Genius and Grace

There are very few witnesses who can tell us today about the shock that this exhibition represented, 'pictures which have a shock value, in the sense they that present subject matter as still real and without distortion,' as one journalist wrote in the *New York Times* of 28 April 1935. (fig. 8) Helen Levitt, who was a beginning photographer at the time, and in fact part of the penniless group in Greenwich Village that Evans spoke of, saw the 1935 exhibition. In looking over the reconstituted selection with us, she willingly confirmed that Henri Cartier-Bresson was the one who most influenced her: 'He was a genius, I had a small talent.'[31] She recalled that she was with him in Manhattan, in a building far uptown along the East River (probably at the home of composer Nicolas Nabokov) when he was printing several photos of Mexico for the Levy exhibit. She remembered that she waited outside and that he gave her a print. This photo is still framed on the wall of her bedroom (page 137) ; the dimensions are the same as the small format of the 'Levy prints' and the appearance is identical. 'I would never have decided to go to Mexico without having seen Henri Cartier-Bresson's images,' she explained. 'I wasn't such a traveller.'

In speaking of Walker Evans, she used the word *smart* several times: 'Very smart, very good documentarist, but not a genius like Henri. . .' As for Don Manuel, she did not remember meeting him—he was not in New York for the exhibition—but commented, 'His images are really metaphysical, interesting. . .'

These three masters of photography were exhibited together in 1935 through the sheer will of Julien Levy, who obviously did not know the extent to which all three would become key figures in the history of photography. In spite of the similar themes, a common attraction to the poor and

the pleasures of street life, each of them was increasingly to affirm his own style in the years to come and to evolve in fairly different directions, already visible at the time.

Their common reaction to 'art photography', what Levy called 'graphic photography' or 'the three S's' is a recurring issue today, now that 'straight photography', the photography of the real, has been considerably swallowed up by what has become 'photojournalism'.

After the Second World War, working for the newspapers became a moral obligation: it was necessary to show, to act, to assert a political position. There was no possibility of remaining indifferent. And it was also a way of earning a living. If the press was at the origin of the great publications and generated great images, it also came to generate uniform ways of seeing by reducing the great photo essays to the 'shock of photos' (as *Paris Match* proclaimed) and often to the loss of meaning. Only a few photographers of the real (Helen Levitt is a good example) have managed to resist and impose their own style. Magnum Photos, the agency founded in 1947 by Robert Capa, David Seymour, George Rodger and Henri Cartier-Bresson, was for many years a locus of resistance, 'a community of thought', and its members continue to struggle against all odds to preserve their independence in spite of a climate which is hardly propitious.

Today, the growing number of galleries and the rise of photography made to measure for collectors might seem fairly morbid if it were not relieved, or rather, sustained by that 'convulsive beauty' or those moments of grace in which 'one's eye, one's head and one's heart [are] on the same line of sight'.[32] Julien Levy did not live to see photography arrive on the art market as he had sought, and when people spoke to him about his talent as an exceptional discoverer, he claimed a 'state of grace'. But the freedom of his choices and the quality of his eye have marked the evolution of photography with incontestable milestones. This exhibition places us face to face with the history of the medium in the making.

Live, and with grace.

Agnès Sire, Curator of the exhibition
with Tamara Corm
Translated from french by Miriam Rosen

1. Mercedes Iturbe and Roberto Tejada, *Miradas Convergentes, Alvarez-Bravo, Cartier-Bresson, Walker Evans* (Mexico City: Editorial RM, 2003). Exhibition 13 November 2002–2 March 2003.
2. Ingrid Schaffner and Lisa Jacobs (eds), *Julien Levy: Portrait of an Art Gallery* (Cambridge, Mass.: MIT Press, 1998), p. 163.
3. Ibid, p. 32.
4. *The Julien Levy Collection* (New York: The Witkin Gallery, Inc., 1977), p. 4.
5. Philip Johnson in *Julien Levy: Portrait of an Art Gallery*, p. 172.
6. *Photographs from the Julien Levy Collection Starting with Atget* (Chicago: The Art Institute of Chicago, 1976), n. 15. Exhibition 11 December 1976-20 February 1977.
7. *Memoir of an Art Gallery by Julien Levy* (New York: G. P. Putnam's Sons, 1977), p. 48. This work has recently been republished by the Boston Museum of Fine Arts with a new introduction by Ingrid Schaffner (Boston, Mass.: MFA Publications, 2003).
8. Ibid, p. 4.
9. Henri Cartier-Bresson in *Julien Levy: Portrait of an Art Gallery*, p. 163.
10. Julien Levy in *The Julian Levy Collection*, p. 7.
11. *Photographs from the Julien Levy Collection Starting with Atget*, p. 7.
12. We could not obtain access to the results of the sale. The archives of the Witkin Gallery were donated to the Center for Creative Photography at the University of Arizona in Tucson and the contents have not yet been inventoried.
13. Sale scheduled for 5-6-7 October 2004, organised by Marcel Fleiss at the Espace Tajan, Paris.
14. *Harvard Magazine* (September-October 1979), p. 44.
15. André Breton, *Mexique* (Paris: Renou & Colle Editions, 1939).
16. Interview with Susan Kismaric in her *Manuel Alvarez Bravo* (New York: Museum of Modern Art, 1997), p. 25.
17. Ibid, p. 31.
18. Fernando Leal, 'La belleza de lo imprevisto,' *El Nacional* (Mexican daily), 7 March 1935.
19. Interview with Susan Kismaric, *Manuel Alvarez Bravo*, p. 30.
20. Paul Hill and Thomas Cooper, *Dialogue with Photography* (New York: Farrar, Strauss, Giroux, 1979), p. 227.
21. In Fernando Leal's review in *El Nacional*, 7 March 1935, the photo is published as *La cuerda*.
22. Henri Cartier-Bresson, *The Decisive Moment* (New York: Simon & Schuster, 1952), cover by Matisse. This is the American edition of *Images à la sauvette* published by Tériade in Paris the same year.
23. Peter Galassi, *Henri Cartier-Bresson, Early Works* (New York: Museum of Modern Art, 1987), p. 15.
24. 'Surrealism's duty of irresponsibility' is the very apt expression of photographer Gilles Peress, April 2004.
25. Julien Levy, introduction to the catalogue of Cartier-Bresson's drawings exhibited at the Carlton Gallery, New York, in February 1975.
26. Walker Evans, slide presentation on Ben Shahn at the Fogg Art Museum, Harvard University, 13 November 1969. In D. Martin Kao, L. Katzman and J. Webster, *Ben Shahn's New York, The Photography of Modern Times* (Cambridge, Mass.: Harvard University Art Museums, 2000), p. 272.
27. Paul Radin and James Johnson Sweeney, *African Folktales and Sculpture*. Photographs by Walker Evans (New York: Pantheon Books, 1952).
28. *Ben Shahn's New York, The Photography of Modern Times*, p. 272.
29. Ibid.
30. The Brooklyn Bridge photos were published in a book of poems by Hart Crane, *The Bridge* (Paris: Black Sun Press, 1930).
31. Conversation with Agnès Sire, New York, April 2004.
32. Henri Cartier-Bresson: '[Photographing] is putting one's head, one's eye and one's heart on the same line of sight.' In *The Mind's Eye, Writings on Photography and Photographers* (New York: Aperture, 1999), p. 16.

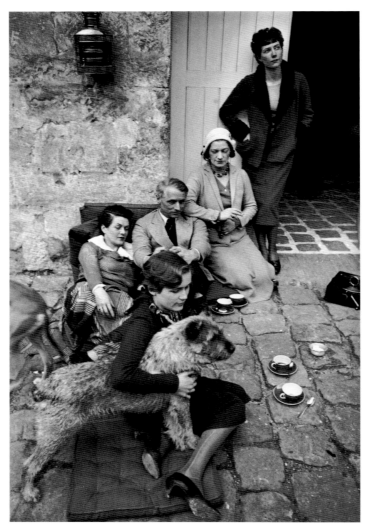

fig. 17. Ermenonville, France, 1929. © Henri Cartier Bresson / Magnum

LA VIE À FLEUR DE PEAU

Le 23 avril 1935, le galeriste et marchand d'art Julien Levy ouvrait dans sa galerie de New York, au 602 Madison Avenue, une exposition intitulée « Photographies documentaires et anti-graphiques ». Il présentait un choix d'une centaine de photographies de trois jeunes artistes alors pratiquement inconnus : le Français Henri Cartier-Bresson, le Mexicain Manuel Alvarez Bravo et l'Américain Walker Evans [1].

La qualité du galeriste, le choix des trois jeunes photographes – des inconnus qui deviendront de très grands noms de la photographie –, leurs origines différentes ainsi que le titre énigmatique de l'exposition mettent en évidence avec une rare cohérence la circulation des idées et la diffusion des œuvres dans les années 1930, ainsi que les influences esthétiques et idéologiques sur la photographie.

DES AMÉRICAINS À PARIS

Adolescent passionné de peinture, Henri Cartier-Bresson était déjà très proche des surréalistes en 1925, un an après la naissance du mouvement, et fréquentait le salon de Gertrude Stein. Il commença une formation à l'âge de 19 ans en 1927 chez André Lhote, peintre cubiste réputé, imprégné de classicisme, défenseur à ce titre d'un « retour à l'ordre » dans les arts plastiques [2].

Henri Cartier-Bresson rencontra Julien Levy à la fin des années 1920 au *Moulin du Soleil*, une propriété située près de la forêt d'Ermenonville louée par Harry et Caresse Crosby. Ce couple d'Américains fortunés originaires de Boston, établi en France depuis 1922, invitait tous les week-ends de nombreux artistes membres ou proches du cercle des surréalistes.

Henri Cartier-Bresson rencontra ainsi régulièrement André Breton, Salvador Dalí, Max Ernst, Man Ray, Max Jacob, Louis Aragon et René Crevel, qui fut un ami proche. Il y fit aussi la connaissance de Tériade, futur éditeur de la revue surréaliste *Minotaure* et du magazine *Verve*, qui publiera en 1952 *Images à la sauvette* [3].

Julien Levy s'associa également à un autre ami d'Henri Cartier-Bresson, le galeriste parisien Pierre Colle. Agé de 25 ans, Julien Levy ouvrira de 1931 à 1949 à New York une galerie qui fera la promotion de l'art surréaliste européen, et qui présentera la toute première exposition individuelle d'Henri Cartier-Bresson en 1933 [4].

En avril 1926, l'Américain Walker Evans, passionné de littérature, s'installa pour un an à Paris et suivit des cours à la Sorbonne. Plus tard, après avoir choisi la photographie, il rappellera l'influence de la littérature française sur sa conception esthétique en déclarant « *Flaubert m'a fourni une méthode, Baudelaire un esprit. Ils m'ont influencé sur tout.* [5] »

LA VOIE ATGET

La photographie tenait une place importante, quoique parfois paradoxale et souvent complexe, dans la pensée surréaliste. Aux yeux d'André Breton, Man Ray et Max Ernst étaient les deux premiers artistes authentiquement surréalistes. Dans le domaine de la photographie, André Breton et Man Ray ont manifestement dominé le mouvement, auxquels se sont ajoutés plus ou moins épisodiquement des dizaines de photographes tels que André Kertész, Eli Lotar, Brassaï, Jacques-André Boiffard, Raoul Ubac, Hans Bellmer, Maurice Tabard ou, plus tard, Manuel Alvarez Bravo, qui réalisera pour André Breton en 1938 l'icône du surréalisme intitulée « *la Bonne Renommée endormie* » [6].

André Breton a élaboré une théorie de la photographie et fait largement usage de celle-ci dans les revues surréa-

listes (notamment *la Révolution surréaliste* et *Minotaure*), ainsi que dans ses propres livres (*Nadja* en 1928, *les Vases communicants* en 1932 et *l'Amour fou* en 1937). Man Ray a pratiqué la photographie dans une optique surréaliste en mettant en œuvre des méthodes de création originales telles que les rayogrammes, les solarisations ou les photomontages. Il a également travaillé la transgression des sens possibles d'une image par le décalage entre l'intitulé et l'objet. La photographie était associée, entre autres qualités, au mode d'écriture automatique.

Fondamentalement littéraire, le mouvement surréaliste s'est aussi très vite intéressé à la photographie strictement documentaire, banale ou hors sujet, dans l'idée de « lectures » possibles de ces images de faits purs, considérées comme des passages entre le conscient et l'inconscient, entre le réel et le fantasme. Se dessinaient ainsi deux voies dans la conception surréaliste de la photographie : la création d'œuvres directement « surréalistes » et la lecture « surréaliste » de photographies sorties de leur contexte.

C'est ainsi que Man Ray découvrit Eugène Atget (1857-1927), photographe alors peu connu, strictement documentaire, qui a photographié Paris et ses environs de 1895 à 1925. Eugène Atget habitait comme Man Ray rue Campagne-Première, dans le quartier de Montparnasse, et il faisait le tour des ateliers pour vendre ses photographies, destinées à servir de modèle aux artistes.

Man Ray acheta une cinquantaine de tirages et présenta Eugène Atget à André Breton, qui publiera quelques-unes de ses photographies dans *la Révolution surréaliste*, en 1926. Les deux surréalistes furent fascinés par l'étrangeté des images, l'énigme poétique construite au fur et à mesure d'un protocole systématique de catalogage long de trente années, la mise à nu du réel, la flagrante distanciation du sujet, le jeu possible de sens entre la représentation et la perception, qui est l'une des idées maîtresses du surréalisme. Eugène Atget a travaillé de manière très cohérente, avec un œil presque « sauvage ». Il a créé sans aucune autre intention une forme de « degré zéro » de la photographie. Ces images se révèlent être de véritables œuvres d'art en tant qu'objets interprétés.

Les quarante-six photographies achetées par Man Ray à Eugène Atget, revendues ensuite à Beaumont Newhall pour le compte de la George Eastman House (Rochester), permettent de mieux situer la démarche intellectuelle de Man Ray [7]. Valeurs traditionnelles, provocation, désir, poésie, érotisme et humour se mélangent dans le regard de Man Ray, qui fait une lecture moderne d'Atget, dont il décèle la richesse de sens avec beaucoup de subtilité. Les photographies sont pour lui de véritables trésors de rêves et de fantasmes, enfouis au-delà de la réalité et de la simple apparence.

Man Ray avait ainsi acheté à Atget une série de nus réalisés dans les maisons closes avec des prostituées, une série de devantures de vitrines, une série de lieux et de portraits représentatifs des « petits métiers », des photographies de manèges forains après la fête, d'architectures et de rues désertes, saisies au petit matin. Ces thématiques, issues d'un catalogue de sujets qui semble avoir fondé le protocole de prises de vues d'Atget, sont en grande partie celles qu'exploreront Walker Evans, Henri Cartier-Bresson et Manuel Alvarez Bravo au tout début des années 1930.

Julien Levy a connu Eugène Atget, qui lui avait été présenté par la photographe américaine Berenice Abbott, alors assistante de Man Ray. Lorsque Eugène Atget mourut en 1927, cette dernière proposa à Julien Levy d'acheter l'atelier… au concierge de l'immeuble ! Environ mille trois cents négatifs et quatre mille tirages ont ainsi été acquis et amenés à New York, qui seront ultérieurement déposés au Museum of Modern Art.

C'est dans le studio de Berenice Abbott, à la Horatio Street à New York, où cette dernière entreprenait de faire des nouveaux tirages à partir des négatifs acquis par Julien Levy, que Walker Evans découvrit Atget. Peu après, en 1930, il supervisera la première exposition Atget aux Etats-Unis, à Harvard. Pour lui, Eugène Atget a « enrichi le sens du contenu ». Comme l'architecte d'une cathé-

drale gothique, Eugène Atget avait mis son talent au service d'une œuvre qui l'a entièrement absorbé et dominé. Paradoxalement, il devint, grâce aux surréalistes, l'un de ceux qui vont avoir une grande influence sur la photographie du XXe siècle, et se retrouvera au centre des débats sur la forme et le sens, sur le principe de réalité et sur le statut de la photographie entre l'art et le document.

fig. 18. Paris, 1927. Eugène Atget, © MoMA, Scala

Des photographies d'Eugène Atget ont également été présentées à l'exposition « Film und Foto » de Stuttgart en 1929, dans le cadre cette fois de la *Neue Sachlichkeit*, (« Nouvelle Objectivité »[8]), au côté de la plupart des photographes de l'avant-garde des années 1920. Julien Levy l'a présenté dans la galerie à la fin 1931 avec Nadar et au début 1932 dans le cadre d'une exposition intitulée sobrement « Surréalisme »[9]. L'influence d'Atget est ainsi immense. Il a fait naître une nouvelle démarche documentaire, qui va d'Henri Cartier-Bresson à Walker Evans en passant par Manuel Alvarez Bravo, puis plus tard de Robert Frank à William Klein et Lee Friedlander, pour ne citer que ces exemples.

PRIMITIVISME, MEXICANISME

En 1930, Henri Cartier-Bresson partit en poète et aventurier au Cameroun, puis en Côte-d'Ivoire. Entre primitivisme et poésie, sur les traces de Rimbaud et de Gide, il prit ses distances et s'éloigna de la société industrielle et de ses mondanités. Il viendra à la photographie passionnément, avec l'œil du chasseur, la culture du peintre, la révolte et l'esprit de liberté. « *J'ai été marqué non par la peinture surréaliste, mais par les conceptions de Breton* », et surtout par « *l'attitude de révolte* » [10].

De retour en France, Henri Cartier-Bresson entreprit de nombreux voyages à travers l'Italie, l'Espagne et le Maroc. Il visita de nombreux pays de l'Europe de l'Est, souvent en compagnie de son ami André Pieyre de Mandiargues ou de la peintre Leonor Fini. Il photographia sérieusement dès 1932, avec un Leica qui ne le quittera plus. Pendant cette période, il ne travaillera pas pour publier dans des journaux ou pour vendre, mais pour créer, ce qui lui permit une grande liberté et quelques années d'expérimentations esthétiques qui aboutiront aux expositions de 1933 et 1935 à New York chez Julien Levy.

Sa fuite loin du monde des conventions l'amena en 1934 au Mexique, où il s'installa pour un an. L'avant-garde européenne et américaine – peintres, photographes, poètes, écrivains – s'intéressait de près à ce pays dans les années 1920 et 1930. Le peintre Diego Rivera, qui avait vécu une dizaine d'années à Paris, était rentré en 1921. Avec David Alfaro Siqueiros et José Clemente Orozco, Diego Rivera fut le chef de file des peintres muralistes. Soutenus par leur gouvernement et chargés d'orner les édifices publics, ils furent la nouvelle conscience d'un art mexicain et intégrèrent à leur modernité les sources indiennes de leur culture.

Manuel Alvarez Bravo pratiqua la photographie dès 1922, influencé par son grand-père (peintre et photographe) et formé par Hugo Brehme, un photographe « pictorialiste » d'origine allemande, installé à Mexico. Manuel Alvarez Bravo débuta sa propre carrière de photographe en 1924. Il découvrit Picasso et le cubisme, qui exercèrent une grande influence sur sa conception de l'image. En 1927, il fit la connaissance de Tina Modotti, photographe d'origine italienne qui s'était installée à Mexico en 1924 avec Edward Weston. Elle lui montra des photographies de Weston, rentré définitivement aux Etats-Unis en 1926, ainsi que des photographies d'Eugène Atget, publiées dans des revues. Manuel Alvarez Bravo proposera à Weston ses propres photographies pour l'exposition « Film und Foto » de Stuttgart en 1929 [11], un geste qui montre qu'il se situait parfaitement dans une communauté d'intérêt esthétique et idéologique proche de celle de l'avant-garde européenne et américaine.

En 1930, Tina Modotti fut expulsée du Mexique en raison de ses activités politiques communistes. Elle abandonna la photographie au profit de l'activisme politique. Manuel Alvarez Bravo reçut d'elle un appareil ainsi qu'un mandat qu'elle avait obtenu de la revue *Mexican Folkways*, consistant à photographier les travaux des muralistes. Curieusement, Walker Evans sera mandaté en 1933 par le magazine *Fortune* pour un travail sur les fresques que Diego Rivera peignait alors à New York sur les murs d'une école du parti communiste, dans la 14e rue.

Arrivé au début de 1934 au Mexique, Henri Cartier-Bresson fit la connaissance de Manuel Alvarez Bravo. Ils devinrent proches, en amitié comme dans le domaine de la photographie. Henri Cartier-Bresson partageait un appartement avec Andrès Henestrosa et Langston Hughes, dans un quartier réputé être celui de la pègre et de la prostitution. Ses photographies, comme celles d'Alvarez Bravo, étaient encore très marquées dans leur choix iconographique par celui d'Atget (les mannequins dans les vitrines, les prostituées, les reflets, les errances du petit peuple). Mais elles étaient aussi imprégnées de la violence, de la sensualité et du caractère fantastique qui caractérisaient le Mexique, un pays « *mal réveillé de son passé mythologique* » (Breton).

L'ANNÉE AMÉRICAINE

En photographiant les marginaux et la misère, en s'immergeant dans les nuits animées de Mexico, en se mêlant étroitement aux débats culturels, sociaux et politiques de l'époque, Henri Cartier-Bresson s'engageait déjà dans une voie qu'il allait par la suite affirmer. Mais ses photographies, comme celles de Manuel Alvarez Bravo et de Walker Evans, n'étaient pas encore destinées à la presse, elles étaient conçues dans un esprit strictement artistique et doivent être considérées dans cette optique.

Henri Cartier-Bresson et Manuel Alvarez Bravo exposèrent ensemble une première fois au Palacio de Bellas Artes de Mexico au mois de mars 1935, scellant ainsi une année d'amitié et de travail. C'est certainement cette exposition qui sera présentée un mois plus tard à New York par Julien Levy, qui décida à ce moment de leur ajouter Walker Evans, qu'il avait déjà exposé avec George Platt Lynes du 1er au 19 février 1932.

En 1928 et 1929, les premières photographies connues de Walker Evans montrent l'influence du cubisme sur sa conception esthétique – semi-abstraite et très formelle –, avant sa découverte des photographies d'Atget. En mars 1935, Walker Evans ramenait d'un récent voyage à La Nouvelle-Orléans ses premières photographies des somptueuses architectures du sud des Etats-Unis, ruines abandonnées et fantômes d'une splendeur disparue après la guerre de Sécession. Cette récente orientation de son travail faisait suite à des séries de photographies réalisées à partir de panneaux publicitaires et d'affiches de cinéma.

Julien Levy choisit également une série de tirages que Walker Evans avait réalisés en 1933 à La Havane, pour un livre du journaliste Carleton Beals, qui devait être une dénonciation du régime dictatorial de Gerardo Machado

et des intérêts américains à Cuba. Accueilli et hébergé par Ernest Hemingway pendant trois semaines, il fut alors plongé dans la brutalité, la violence et le crime politique, mais fut aussi manifestement sensible à la chaleur et à la sensualité cubaines. Sa vision élimine toute approche psychologique, tout lyrisme ou recherche narrative. Le désordre humain est également mis à distance d'une manière très proche de celle que privilégiaient Henri Cartier-Bresson et Manuel Alvarez Bravo au Mexique.

La proximité esthétique, formelle, idéologique et iconographique de Cartier-Bresson, d'Evans et d'Alvarez Bravo est en tous points remarquable. L'équilibre entre les trois est d'autant plus frappant qu'ils avaient chacun des racines culturelles et des formations fort différentes. Preuve que la circulation des idées de la modernité, avec ses concepts, ses attitudes, ses réflexions philosophiques et esthétiques, fonctionnait de manière efficace et très internationale.

LA VIE EST L'ART

Pour son exposition de 1935, Julien Levy choisit de reprendre le concept de « photographie anti-graphique » mis en avant lors de la première exposition Cartier-Bresson, organisée en 1933. Il y ajouta « documentaire », sans doute sous l'influence du nouveau travail de Walker Evans, et aussi d'une meilleure compréhension de celui d'Eugène Atget. Le terme « anti-graphique » marquait une distance entre le travail des trois photographes et la notion d'art graphique généralement accolée à la photographie. Le titre original cherche aussi à montrer que les photographies choisies ne correspondent pas aux conceptions de style ou de genre traditionnels, notamment celles de la « photographie d'art », et qu'elles n'entrent pas dans la catégorie des photographies d'illustration.

Julien Levy soulignait peut-être aussi une différence avec l'orientation formelle de la photographie inspirée du Bauhaus allemand. Il ne plaçait pas non plus ces photo-

graphies dans le domaine direct du surréalisme, mais de manière subtile dans l'ombre de celui-ci. Nombre d'entre elles étaient influencées par la peinture cubiste et l'interprétation « surréaliste » du réel, mais elles échappaient déjà clairement à ces catégories. Ni narratives ou illustratives ni destinées à la presse, créées dans un esprit artistique, elles étaient des objets issus de l'immédiateté de la vision – le talent du regard – et prenaient du sens par l'aspect réfléchi de la pensée, en l'occurrence sociale autant que culturelle.

Le carton d'invitation de l'exposition était aussi très élaboré et significatif. Les lettres forment un visage et les noms des trois photographes en sont les yeux. Le graphisme relaie une probable allusion à la *Neue Sachlichkeit* européenne, théorisée par László Moholy-Nagy. Ce dernier considérait que le regard photographique était une forme particulière du regard et qu'il permettait de voir le monde différemment. L'œil naturel étant imparfait, la photographie serait ainsi une forme de « prothèse » accroissant ses capacités par sa vitesse, sa précision, ses cadrages et ses angles particuliers [12].

Les images de Cartier-Bresson, Evans et Alvarez Bravo se trouvaient alors exactement au carrefour de différentes visions formelles et théoriques de la photographie des avant-gardes des années 1910 et 1920 : le cubisme, le primitivisme, le surréalisme, la *Neue Sachlichkeit*, le constructivisme et la « straight photography ». Tous ces mouvements ont exploré les diverses approches de la photographie, tous se sont préoccupés des questions de forme et de sens.

Les photographies présentées par Julien Levy ne doivent pas être regardées de manière anachronique [13]. Le concept d'« *instant décisif* » qui fera la fortune critique de Cartier-Bresson n'était pas encore formulé. Walker Evans était au stade d'élaboration de son « style documentaire », qu'il développera après son exposition, notamment en travaillant pour la Farm Security Administration. Manuel Alvarez Bravo n'avait pas encore rencontré André

Breton, et il n'était pas encore le « photographe surréaliste » que ce dernier fera découvrir à l'Europe.

Cependant, en 1930, ils savent lier le document à l'art, et l'art à la vie. C'est la leçon par excellence du surréalisme. Les enjeux esthétiques du surréalisme sont néanmoins dépassés au milieu des années 1930 en raison des problèmes économiques et de la montée du fascisme en Europe. Avec la plus-value que représentent leurs préoccupations sociales, Cartier-Bresson, Evans et Alvarez Bravo vont désormais exercer leur liberté créative dans une voie nouvelle.

Exemplaires d'une modernité née de diverses pratiques artistiques et d'échanges culturels et théoriques des années 1920, Henri Cartier Bresson, Walker Evans et Manuel Alvarez Bravo montrèrent dans cette exposition leurs talents respectifs et la communauté d'intérêts qu'ils avaient à ce moment précis de leur carrière. C'est à Julien Levy que revient le mérite de les avoir soutenus, d'avoir apprécié leur immense talent alors qu'ils étaient encore très jeunes et de les avoir présentés dans sa galerie du 23 avril au 27 mai 1935.

Daniel Girardin
Conservateur du Musée de l'Elysée

1. Manuel Alvarez Bravo est né en 1902, Walker Evans en 1903, Julien Levy en 1906 et Henri Cartier-Bresson en 1908. Ils sont donc pratiquement contemporains. Sur les trois photographes, cf. Peter Galassi, *Henri Cartier-Bresson, premières photos, de l'objectif hasardeux au hasard objectif*, Paris, éditions Arthaud, 1991 ; Gilles Mora et John T. Hill, *Walker Evans, la soif du regard*, Paris, Seuil, 1993 ; *Manuel Alvarez Bravo*, Musée d'Art moderne de la ville de Paris, 1986.

2. Cf. Jean Laude, « Retour et/ou rappel à l'ordre ? », in *le Retour à l'ordre, les arts plastiques et l'architecture*, 1919-1925, travaux VIII, Cierec, Université de Saint-Etienne, 1975, pp. 7 ss.

3. Henri Cartier-Bresson, *Images à la sauvette*, Verve, Paris, 1952 ; Henri Cartier-Bresson, *The Decisive Moment*, Simon & Schuster, New York, 1952.

4. « Henri Cartier-Bresson and an Exhibition of Anti-Graphic Photography », Galerie Julien Levy, du 25 septembre au 16 octobre 1933, avec un essai de Peter Lloyd (pseudonyme de Julien Levy).

5. Cf. Gilles Mora, *op. cit.* note 1 p.14.

6. Cf. Rosalind Krauss, Jane Livingston, Dawn Ades, *Explosante-fixe, photographie et surréalisme*, Editions Centre Georges Pompidou/Hazan, Paris, 1985.

7. Cf. « Les Photographies d'Atget achetées par Man Ray », in *Photographies*, Actes du colloque Atget, Paris, mars 1986, pp. 70-73.

8. En français, la « Neue Sachlichkeit » se traduit par « Nouvelle Vision ».

9. « Photographs by Eugène Atget and Nadar » (Gaspard Félix Tournachon). Du 12 décembre 1931 au 9 janvier 1932 ; « Surréalisme » : Eugène Atget, Herbert Bayer, Jacques-André Boiffard, Jean Cocteau, Joseph Cornell, Salvador Dalí, Max Ernst, Charles Howard, George Platt Lynes, Man Ray, László Moholy-Nagy, Roger Parry, Umbo, Unknown Master, Jean Viollier. Avec une présentation des films de Fernand Léger, *Ballet mécanique*, de Jay Leyda's, *A Bronx Morning*, et de Man Ray, *l'Etoile de mer*. Du 9 au 29 janvier 1932.

10. « Henri Cartier-Bresson, Gilles Mora : conversations », in Henri Cartier-Bresson, n° spécial des *Cahiers de la photographie*, n° 18, Paris, 1986, p. 117.

11. Edward Weston était chargé de la sélection des photographies américaines pour l'exposition.

12. Curieusement, Moholy-Nagy fut exposé par Julien Levy dans le cadre de son exposition intitulée « Surréalisme » (voir note 9).

13. Cf. l'essai de Peter Galassi, *op. cit.* note 1.

LIFE ON THE EDGE

On 23 April 1935, the New York art dealer Julien Levy opened an exhibition entitled 'Documentary and Anti-Graphic Photographs' in his gallery at 602 Madison Avenue. On show were a selection of some one hundred photographs by three young artists who were at that time practically unknown: the Frenchman Henri Cartier-Bresson, the Mexican Manuel Alvarez Bravo and the American Walker Evans.[1] The excellence of the gallery owner, the choice of the three young photographers—who were to become outstanding names of photography—and their different origins, along with the enigmatic title of the exhibition, bring out with rare coherence the circulation of ideas and the dissemination of artworks in the 1930s, as well as the aesthetic and ideological influences on the photography of the time.

AMERICANS IN PARIS

Captivated by painting as a teenager, Cartier-Bresson was already quite close to the Surrealists by 1925, a year after the birth of the movement, and had visited Gertrude Stein's salon. In 1927, at the age of 19, he began studying with André Lhote, a renowned Cubist painter who was impregnated with classicism and as such, defender of a 'return to order' in the visual arts.[2]

Henri Cartier-Bresson met Julien Levy in the late 1920s at the Moulin du Soleil, a property on the edge of the Ermenonville Forest outside Paris which was rented by Harry and Caresse Crosby. Every weekend, this wealthy Bostonian couple, who had been living in France since 1922, invited numerous artists who were members of the Surrealists' circle or close to it. Cartier-Bresson thus regularly encountered André Breton, Salvador Dali, Max Ernst, Man Ray, Max Jacob, Louis Aragon and René Crevel (who was a close friend). It was there too that he met Tériade,

the future publisher of the Surrealist review *Minotaure* and the magazine *Verve*, and who was to publish *Images à la sauvette* (*The Decisive Moment*) in 1952.[3] (fig. 17)

Levy was also associated with another friend of Cartier-Bresson, the Parisian gallery owner Pierre Colle. In 1931, the 25-year-old Levy opened the New York gallery which, for the next eighteen years, was to promote European Surrealist art and which presented Cartier-Bresson's first solo exhibit in 1933.[4]

In April 1926, Walker Evans, passionately absorbed in literature, settled in Paris for a year and took classes at the Sorbonne. Later, after he had opted for photography, he would recall the influence of French literature on his own aesthetic development: 'Flaubert I suppose mostly by method and Baudelaire mostly in spirit. Yes, they certainly did influence me in every way.'[5]

THE ATGET PATH

Photography occupied an important, although sometimes paradoxical and often complicated place in Surrealist thought. In Breton's view, Man Ray and Max Ernst were the first two authentically Surrealist artists. In the area of photography, Breton and Man Ray clearly dominated the movement, which was joined more or less episodically by dozens of photographers such as André Kertész, Eli Lotar, Brassaï, Jacques André Boiffard, Raoul Ubac, Hans Bellmer, Maurice Tabard and later Manuel Alvarez Bravo, who was in 1938 to provide Breton with the Surrealist icon entitled *The Good Reputation Sleeping*.[6]

Breton elaborated a theory of photography and made considerable use of it in the Surrealist reviews (notably *La Révolution surréaliste* and *Le Minotaure*), as well as in his own books (*Nadja* in 1928, *Les Vases communicants* [Communicating Vessels] in 1932 and *L'Amour fou* [Mad

Love] in 1937). Man Ray practiced photography in a Surrealist perspective with his original creative methods including Rayographs, solarizations and photomontages. He also explored the transgression of the possible meanings of an image through the disjunction between title and subject. Photography was associated, among others, with automatic writing.

Basically literary, the Surrealist movement very quickly became interested as well in photography–but only photography which was strictly documentary, banal or out of context, with the idea that possible 'readings' of these images of pure facts might be taken as passages between the conscious and the unconscious, reality and fantasy. Two paths thus emerged in the Surrealist conception of photography: the creation of works which were directly 'Surrealist' and the 'Surrealist' reading of photographs removed from their context.

The latter path thus led to Man Ray's discovery of Eugène Atget (1857-1927), a strictly documentary photographer little known at the time, who had photographed Paris and its surroundings from 1895 to 1925. Like Man Ray, Atget lived on Rue Campagne Première, near Montparnasse, and he made the rounds of the studios in the neighbourhood to sell his photos, which were intended as models for the artists. (fig. 18 page 39)

Man Ray bought some fifty prints and introduced Atget to Breton, who was to publish several of his photos in *La Révolution surréaliste* in 1926. The two Surrealists were fascinated by the strangeness of the images, the poetic enigma constructed in the course of thirty years of systematic cataloguing, the stripping bare of reality, the flagrant distancing of the subject and the possible interplay of meanings between representation and perception, which was one of the dominant ideas of Surrealism. Atget worked in a very consistent way, with an eye which the surrealist considered almost 'primitive'. Without any other intention on his part, he created a kind of 'degree zero', which, once interpreted, turned out to be veritable works of art.

The forty-six photographs which Man Ray bought from Atget, later sold to Beaumont Newhall for the George Eastman House in Rochester, permit us to situate Man Ray's intellectual approach more precisely.[7] Traditional values, provocation, desire, poetry, eroticism and humour all come together in Man Ray's way of seeing, and his modernist reading of Atget revealed the richness of meaning with great subtlety. For him, the photos were veritable treasure-houses of dreams and fantasies buried beyond reality and simple appearance.

Man Ray thus purchased a series of nudes shot in brothels with prostitutes, a series of shop windows, a series of places and portraits representative of the 'small trades', photographs of fairground roundabouts after the fair, architecture and deserted streets captured at daybreak. These themes, coming from a catalogue of subjects which seem to have determined the approach underlying Atget's images, are in large part the same ones which Evans, Cartier-Bresson and Alvarez Bravo were to explore at the very beginning of the 1930s.

Levy knew Atget, who had been introduced to him by the American photographer Berenice Abbott, at that time Man Ray's assistant. When Atget died in 1927, Abbott suggested to Levy that he buy the contents of the studio (from the concierge of the building!). In this way, some 1,300 negatives and 4,000 prints were purchased and brought to New York, where they were subsequently acquired by the Museum of Modern Art.

It was in Abbott's Horatio Street studio in New York, where she was in the process of making new prints from the negatives acquired by Levy, that Evans discovered Atget. Not long afterwards, in 1930, he was to supervise the first Atget exhibit in the United States, at Harvard. For him, Atget 'enriched the sense of the content'. Like the architect of a Gothic cathedral, Atget had placed his talent at the service of a work which entirely absorbed and dominated him. Paradoxically, thanks to the Surrealists, he became one of the major influences on twentieth-century photography and wound up at the centre of debates

over form and meaning, the principle of reality and the status of photography between art and document.

Atget's photographs were also shown at the 1929 'Film und Foto' exhibit in Stuttgart, this time in the context of the *Neue Sachlichkeit* (New Objectivity), alongside most of the avant-garde photographers of the 1920s. Levy presented him in his gallery in late 1931 along with Nadar and then again in early 1932 in an exhibit simply entitled 'Surrealism'.[8] Atget's influence was thus immense. He precipitated the birth of a new documentary approach which went from Cartier-Bresson to Evans via Alvarez Bravo and later from Robert Frank to William Klein and Lee Friedlander, to cite only key names.

PRIMITIVISM, MEXICANISM

In 1930, Cartier-Bresson went off to the Cameroon and then the Ivory Coast as poet and adventurer. Between primitivism and poetry, in the footsteps of Rimbaud and Gide, he distanced himself from industrial society and its worldliness. He embraced photography passionately, with the hunter's eye, the painter's culture, revolt and the spirit of freedom: 'I was marked not by Surrealist painting,' confessed Cartier-Bresson, 'but by Breton's conceptions, and above all by "the attitude of revolt".'[9]

After his return to France, Cartier-Bresson made numerous journeys throughout Italy, Spain and Morocco. He visited many countries of Eastern Europe, often in the company of his friends André Pieyre de Mandiargues and the painter Léonor Fini. He began photographing seriously in 1932, with a Leica which he would never abandon. During this period, he was not working to publish in newspapers or to sell but to create, which permitted him great freedom and several years of aesthetic experiments that were to culminate in the 1933 and 1935 exhibitions at Julien Levy's gallery in New York.

His flight far from the world of conventions brought him in 1934 to Mexico, where he lived for one year. The European and American avant-garde—painters, photographers, poets, writers—was closely interested in that country in the 1920s and 1930s. The painter Diego Rivera, who had lived for some ten years in Paris, returned to Mexico in 1921. Along with David Alfaro Siqueiros and José Clemente Orozco, Rivera was the leader of the 'muralists'. Supported by their government and commissioned to decorate public buildings, they were the new consciousness of Mexican art, integrating the Indian sources of their culture into their modernity.

Alvarez Bravo, influenced by his grandfather (a painter and photographer) and trained by Hugo Brehme, a 'pictorialist' photographer of German origin living in Mexico City, turned to photography in 1922 and began his own photographic career in 1924. His discovery of Picasso and Cubism exerted a great influence on his concept of the image. In 1927, he met Tina Modotti, an Italian photographer who had settled in Mexico City in 1924 with Edward Weston. She showed him the photographs of Weston, who had returned to the United States in 1926, as well as those of Atget, which were published in magazines. Alvarez Bravo proposed his own photographs to Weston for the 1929 'Film und Foto' exhibit in Stuttgart, a gesture which shows that he was completely situated in an aesthetic and ideological community of interest close to that of the European and American avant-garde.[10]

In 1930 Tina Modotti was deported from Mexico because of her communist political activities. Abandoning photography for political activism, she gave Alvarez Bravo her camera, as well as a commission she had received from the magazine *American Folkways* to photograph the works of the mural painters. Ironically, Evans was to receive a commission from *Fortune* magazine in 1933 for an essay on the frescoes Diego Rivera was then executing on the walls of a Communist Party school on West 14th Street.

Cartier-Bresson met Alvarez Bravo after his arrival in Mexico in early 1934 and they became close, as friends and photographers alike. Cartier-Bresson was sharing an apartment with Andrés Henestrosa and Langston

Hughes in a neighbourhood reputed to be a centre of underworld activity and prostitution. His photographs, like those of Alvarez Bravo, were still strongly marked by Atget in their iconography (mannequins in shop windows, prostitutes, reflections, the roamings of the lower classes). But they were also permeated with the violence, sensuality and fantastic nature which characterised Mexico, a country 'which had not yet entirely woken up from its mythological past' (Breton).

THE AMERICAN YEAR

In photographing marginal folks and misery, in immersing himself in the bustling nightlife of Mexico City, in throwing himself into the cultural, social and political debates of the period, Cartier-Bresson was already embarking on the path he was subsequently to defend. But his photos, like those of Alvarez Bravo and Evans, were not yet intended for the press; rather, they were conceived in a strictly artistic spirit and should be seen in this light.

Cartier-Bresson and Alvarez Bravo exhibited together for the first time at the Palacio de Bellas Artes in Mexico City in March 1935, thus capping a year of friendship and work. This is certainly the exhibition which would be presented a month later in New York by Julien Levy, who decided at that time to add Evans, already shown at his gallery with George Platt Lynes in February 1932.

In 1928 and 1929, Evans's earliest known photographs reflected the influence of Cubism on his aesthetic conception—which was semi-abstract and very formal—before his discovery of Atget's work. In March 1935, Evans came back from a recent trip to New Orleans with his first photos of the sumptuous architecture of the American South, the abandoned ruins and phantoms of a splendour which had disappeared after the Civil War. This recent direction in his work followed the series of photographs showing billboards and movie posters.

Levy also chose a group of prints which Evans had made in Havana in 1933 for a book by journalist Carleton Beals intended to denounce the dictatorial regime of Geraldo Machado and American interests in Cuba. Hosted by Ernest Hemingway for his three-week stay, Evans found himself plunged into brutality, violence and political crime but was also clearly sensitive to the warmth and sensuality of the Cubans. His vision eliminated any psychological interpretation, lyricism or narrative ambition. Human disorder was similarly placed at a distance in a way quite close to that of Cartier-Bresson and Alvarez Bravo in Mexico.

The proximity of Cartier-Bresson, Evans and Bravo in aesthetic, formal, ideological and iconographic terms is remarkable from every point of view. And the equilibrium between the three is all the more striking given the sharp differences in their cultural roots and educational background. This can only be taken as proof that the ideas of modernity, with its concepts, attitudes and philosophical and aesthetic reflections, were circulating in an efficient and highly international way.

LIFE IS ART

For his 1935 exhibition, Levy chose to revive the concept of 'anti-graphic' photography advanced in Cartier-Bresson's first exhibition two years earlier. He added 'documentary' to it, probably under the influence of Evans's new work and also a better understanding of Atget's. The term 'anti-graphic' served to mark a distance between the work of the three photographers and the notion of 'graphic art' generally attached to photography. The original title also sought to show that the photos selected did not correspond to traditional conceptions of style or genre, notably that of 'art photography', and that they did not fall into the category of photo-illustrations.

Levy was perhaps also emphasizing a distance from the formal orientation of Bauhaus-inspired photography. And he did not place these photos in the direct domain of Surrealism but, with subtlety, in its shadow. A number of them were influenced by Cubist painting and the 'Surrealist' interpretation of the real, but they were already quite

clearly escaping from these categories. Neither narrative nor illustrative, nor intended for the press, these objects, created in an artistic spirit, emerged from the immediacy of vision—the talent of the eye—and took on meaning through the premeditated aspect of the thinking, which was in this case as much social as cultural.

The announcement for the exhibition was also carefully planned and meaningful. The words form a face, with the names of the three photographers making up the eyes. The graphic design probably alludes to the European *Neue Sachlichkeit* as theorised by László Moholy-Nagy, who considered that the photographic gaze was a particular way of looking which allowed the world to be seen differently. Given the imperfection of the human eye, photography would then be a form of 'prosthesis' improving the eye's capacities through its speed, its precision and its particular framing and angles of view.[11]

The images of Cartier-Bresson, Evans and Alvarez Bravo were thus situated precisely at the intersection of the different formal and theoretical visions of the photography of the avant-gardes of the 1910s and 1920s: Cubism, primitivism, Surrealism, *Neue Sachlichkeit*, Constructivism and 'straight photography'. All these movements explored the various approaches to photography and all were concerned with questions of form and meaning.

The photos presented by Levy must not be viewed anachronistically.[12] The concept of the 'decisive moment' which was to make Cartier-Bresson's critical fortune had not yet been formulated. Evans was in the process of elaborating the 'documentary style' which he would develop after the exhibit, notably in working for the Farm Security Administration. And Alvarez Bravo had not yet met André Breton and was not yet the 'Surrealist photographer' whom Breton would introduce in Europe.

In 1930, however, they knew how to link the document to art and art to life. This was the lesson of Surrealism par excellence. By the mid 1930s, Surrealism's aesthetic stakes were outmoded because of the economic crisis and the rise of fascism in Europe. With their social concerns now constituting a surplus value, Cartier-Bresson, Evans and Alvarez Bravo were from now on to exercise their creative freedom in new directions.

Exemplary figures of a modernity born of the diverse artistic practices and cultural and theoretical exchanges of the 1920s, the three photographers demonstrated in this exhibition their respective talents and the community of interests they had at that precise moment of their careers. It is Julien Levy who deserves the credit for having defended them, for having appreciated their immense talent when they were still quite young, and for having shown them in his gallery from 23 April to 27 May 1935.

Daniel Girardin, Curator, Musée de L'Elysée
Translated from french by Miriam Rosen

1. Manuel Alvarez Bravo was born in 1902, Walker Evans in 1903, Julien Levy in 1906 and Henri Cartier-Bresson in 1908, which makes them practically contemporaries. On the three photographers, see Peter Galassi, *Henri Cartier-Bresson, Early Works* (New York: Museum of Modern Art, 1987); Gilles Mora and John T. Hill, *Walker Evans, The Hungry Eye* (New York: Harry N. Abrams, Inc., 1993); *Manuel Alvarez Bravo* (Paris: Musée d'Art moderne de la Ville de Paris, Paris, 1986).
2. See Jean Laude, 'Retour et/ou rappel à l'ordre ?' in *Le Retour à l'ordre, les arts plastiques et l'architecture, 1919-1925*, Travaux VIII, Cierec, Université de Saint-Etienne, 1975, p. 7 ff.
3. Henri Cartier-Bresson, *Images à la Sauvette* (Paris: Verve, 1952), published simultaneously in English as *The Decisive Moment* (New York: Simon & Schuster, 1952).
4. Henri Cartier-Bresson and an Exhibition of Anti-Graphic Photography, Julien Levy Gallery, 25 September - 16 October 1933, with a text by Peter Lloyd (pseudonym of Julien Levy).
5. Gilles Mora, *Walker Evans, The Hungry Eye*, p. 14.
6. See Rosalind Krauss, Jane Livingston and Dawn Ades, *Explosante-fixe, photographie et surréalisme* (Paris: Centre Georges Pompidou/Hazan, 1985).
7. Cf. 'Les photographies d'Atget achetées par Man Ray,' in *Photographies, Actes du colloque Atget* (Paris: March, 1986), pp. 70-73.
8. Photographs by Eugène Atget and Nadar (Gaspard Félix Tournachon), 12 December 1931 – 9 January 1932; Surrealism: Eugène Atget, Herbert Bayer, Jacques-André Boiffard, Jean Cocteau, Joseph Cornell, Salvador Dali, Max Ernst, Charles Howard, George Platt Lynes, Man Ray, László Moholy-Nagy, Roger Parry, Umbo, Unknown Master, Jean Viollier, with a film screening including Fernand Léger's *Ballet Mécanique*, Jay Leyda's *A Bronx Morning* and Man Ray's *L'Etoile de Mer*, 9 - 29 January 1932.
9. 'Henri Cartier-Bresson, Gilles Mora: conversations,' in *Henri Cartier-Bresson*, special issue of *Les Cahiers de la photographie* (Paris), no. 18 (1986), p. 117.
10. Edward Weston was in charge of selecting the American photographs for the Stuttgart exhibition.
11. Curiously, Moholy-Nagy was exhibited by Levy in the context of his 'Surrealism' exhibition (see n. 8).
12. See Peter Galassi's introductory essay in *Henri Cartier-Bresson, First Works*.

MANUEL ALVAREZ BRAVO

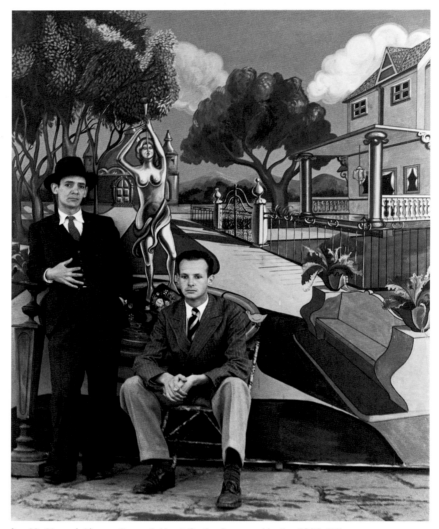

fig. 19. Manuel Alvarez Bravo & Henri Cartier-Bresson, Mexico 1935, DR.

LE CHOIX DU RÉALISME : MANUEL ALVAREZ BRAVO

Avec l'exposition de la galerie Levy en 1935 s'achève la phase initiale de la carrière photographique de Manuel Alvarez Bravo. Cette période se divise en plusieurs autres. Dans les années 1920, qui sont celles de sa formation, c'est un esthète, plutôt puriste – encore que peu de ses images précoces figurent dans l'exposition. Puis, vers 1928, il renonce à ses préoccupations formelles au bénéfice d'une poétique de la vision. Ce genre de photographie lui réussit bien ; il en explore minutieusement les potentialités en 1928-1929. Cette phase est correctement représentée dans l'exposition. Même si Bravo n'a jamais oublié ce qu'il avait appris en ce temps-là, il entreprend en 1930-1931 de développer une photographie réaliste, qui rappelle assez le style de Gustave Courbet. En 1932, par exemple, il photographie un enterrement à Metepec, dans un portrait de groupe agencé à la manière de Courbet à Ornans. La période réaliste dura jusqu'à 1934 environ ; elle est très présente dans l'exposition de Levy. (fig. 20)

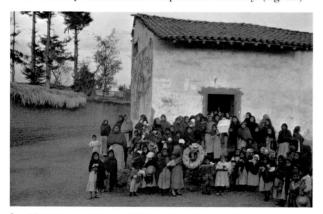

fig. 20. Metepec, Mexico 1932, © Manuel Alvarez Bravo

Bravo avait de bonnes raisons pour changer son fusil d'épaule. Le partisan de la modernité qu'il était côtoyait l'Histoire, et le sens de l'Histoire disait qu'au début des années 1920, il était possible d'être un artiste *sui generis*

émérite en vertu de motifs exclusivement esthétiques. A cette époque et pour quelque temps encore, l'avenir n'était pas tout tracé et rien n'obligeait l'art à refléter la réalité. Ce principe a été contesté puis définitivement balayé vers 1930, essentiellement sous l'impulsion venue de l'URSS. Mais il serait fort erroné de considérer Bravo comme quelqu'un qui aurait eu des réactions passives à son contexte politique. Dans un captivant entretien de 1977, il souligne qu'il a « toujours pensé que le talent et la sensibilité n'avaient rien à voir avec la politique ».

Il est possible que Bravo ait évolué en changeant d'orientation esthétique non pas simplement pour des raisons historiques mais parce qu'il avait conscience d'avoir réalisé et épuisé ses projets. Ainsi en 1927, à l'apogée de sa phase esthétisante, il fait une photographie souvent citée dans les anthologies, celle d'un jeune garçon urinant dans une cuvette d'émail ébréchée. A la concavité du bassin répond gracieusement la convexité de l'abdomen. En 1929 il soumet cette image, envoyée parmi d'autres, à l'œil critique d'Edward Weston ; dans une lettre, Weston écrit que c'était « une belle série » et que la plus belle image était pour lui celle du garçon urinant, « captée et réalisée de façon admirable ». Peut-être était-ce la meilleure image de cette phase initiale, et peut-être aussi son « chant du cygne ». Chaque période connaît la même progression :

fig. 21. Mexico 1927, © Manuel Alvarez Bravo

la phase exploratoire débouche sur une ou deux créations parfaitement abouties. (fig. 21)

Ce qui nous importe ici est le rejet de la phase esthétique originelle au profit de celle de la poétique visuelle.

Les images des années 1928-1929 démontrent que Bravo voulait tirer parti de l'iconographie moderniste dans un développement comparable à celui qu'elle connut en Europe dans les années 1920. Les motifs qui avaient une dimension éthique l'attiraient. En 1929, il photographia quatre chevaux de bois, sculptés et peints dans le style traditionnel, surgissant des dessous d'une bâche comme un peloton de coureurs élancés sur la première haie d'une course d'obstacles. Les chevaux de bois avaient les faveurs des modernistes, et ce tout le long des années 1920, car ils symbolisaient une mise en coupe réglée, et par extension la morne et répétitive routine de la vie moderne. Ces créatures semblent vraiment sur le point de prendre la fuite ; malgré tout, Bravo a intitulé l'image *Los obstáculos*, qui pourrait se traduire par « sauts », « obstacles » ou « haies »…, termes plus objectifs. Les chevaux « piaffent » d'impatience [1], et la composition comme son titre renvoient aux courses et à leur jargon. Cet emprunt au langage populaire sera une récurrence symptomatique de l'art de Bravo. (page 82)

Quelles étaient cependant les faiblesses de la poétique de la vision moderniste telle que Bravo chercha à la développer à la fin des années 1920 ? En 1929, qui fut une de ses années les plus créatives, il fit une image particulièrement magnifique, *Dos pares de piernas* (*Deux Paires de jambes*, page 72). Il y scruta l'espace moderne, du genre de celui représenté par Edward Weston et balisé par les architectes de l'époque. Apparemment, le sujet se restreint à une publicité pour des chaussures de sport, peinte à la main sur des feuilles de papier agrafées sur un panneau de bois. Deux lampes électriques soutenues par de fins tubes recourbés épient les deux paires de chaussures accompagnées de leurs jambes respectives. Les tubes s'élancent au-delà d'un parapet cabossé, dont le bord sinueux est rehaussé par un filet d'ombre portée sur la surface des planches. Le mur de pierre au-dessus est percé de deux fenêtres, chacune avec deux embrasures. Une publicité imprimée pour les installations électriques Hubard et Bourlon coiffe l'ensemble. Tout va par paire et ainsi

peut être dénombré et déchiffré. L'espace peu profond dans lequel prend place la représentation est soigneusement mesuré et calibré ; ce sens de la mesure si scrupuleux trahit l'intention de prendre à bras-le-corps l'objectivité du monde tangible. Cette image est un pur enchantement pour un esprit attentif et minutieux. Elle soutient avantageusement la comparaison avec l'œuvre d'Edward Weston, qui su tirer de coquillages et de volutes de sable des espaces si finement dessinés. Walker Evans s'intéressa de la même façon à la structuration de l'espace à travers les inscriptions trouvées sur les façades des maisons. Il fallait pousser le regard à une concentration telle que cette dernière participait de façon cruciale au sujet. Nous ne pouvons que prendre conscience de notre propre inventivité lorsque nous plongeons notre regard dans des images de ce genre. Ainsi, d'un point de vue subjectif, *Dos pares de piernas* pourrait être source de plaisir, mais de plaisir intime pour les *virtuoses* que nous sommes.

En 1929, Bravo produisit une image tout aussi complexe intitulée *Sistema nervioso del gran simpático*, parfois traduite par *le Système nerveux sympathique* (page 73). La composition se concentre sur une coupe transversale d'un corps masculin debout, montrant le cœur et l'estomac, et cernée par une publicité chargée pour des gaines féminines. Véritable mine d'information, cette œuvre nous invite à réfléchir à la distinction homme/ femme. A la façon dont elle est punaisée, la figure masculine domine la scène. Mais un montage artistique de ce genre tend vers l'abstraction, ou tout du moins vers la citation plutôt que vers la sensation. Nous sommes contraints de lire de telles images avec l'œil de l'exégète et du théoricien opérant assez loin de la réalité.

Bravo était un adepte du mode interprétatif et il a dû être difficile pour lui d'y renoncer. Avant 1931, alors qu'il est en passe d'opter pour le réalisme, c'est en virtuose qu'il joue de la complexité de la poétique visuelle. 1931 est en particulier l'année de *Parábola óptica* (page 59), qui montre la vitrine d'un opticien généreusement décorée de verres de lunettes. *La Optica Moderna* est la raison sociale

du magasin, et son propriétaire, comme par hasard, un certain E. Spirito, terme assez proche de l'espagnol *espíritu*. L'image est souvent reproduite à l'envers, comme si cette entrave à la lisibilité cachait le désir de prolonger le plaisir de la lecture. Bravo a peut-être été séduit par le concept contenu dans *una parábola* qui se traduit par « une parabole » mais qui remonte au sens grec, à savoir la juxtaposition d'éléments. Ainsi une *Parábola óptica* ne serait qu'une référence au *montage*, si caractéristique de l'esthétique moderniste et tellement attrayant pour Bravo.

Chef-d'œuvre au style érudit, *Parábola óptica* pourrait avoir été le nouveau « chant du cygne » d'un artiste qui a déjà l'esprit ailleurs. On peut à l'évidence supposer que Bravo entendait effectivement renier le style érudit et le montrer vaincu par le réalisme moderne. Une image singulière, figurant dans l'exposition de Levy et souvent reproduite, est *La de Las Bellas Artes* (*Celle des beaux-arts*) (page 60), datée de 1933. On y voit la tête partiellement dissimulée d'une figure allégorique sculptée dans le style de Michel-Ange, enveloppée dans un sac en toile particulièrement grossière et enserrée par une corde. Son inquiétude est légitime puisqu'elle semble sur le point d'être étranglée par le tissu vulgaire et fruste. On dirait que le photographe a voulu ainsi formuler sa propre allégorie. *Plática junto a la estatua* (*Conversation près de la statue*) (page 61), aussi de 1933, enfonce le même clou avec plus de vigueur, car elle donne à voir une autre belle forme canonique, cette fois-ci un nu féminin prostré, ignorée par quatre autochtones absorbés par leur conversation. Toutes deux sont des images à caractère politique car elles s'engagent en faveur du peuple et de son environnement. Rappelons qu'auparavant Bravo avait travaillé comme cameraman sur *Que Viva Mexico*, de Serge Eisenstein (1930-1931), et qu'il était sur le point de se lancer dans la réalisation de son propre film *Tehuantepec*, « un film pittoresque qui finit en tragédie », basé sur une grève de la main-d'œuvre.

Dans sa présentation des trois photographes présents dans son exposition, Julien Levy désigna Bravo et Cartier-Bresson comme les praticiens d'une « photographie anti-graphique » (cité dans le *New York Sun* du 27 avril 1935) (fig. 8). Pour lui, l'exposition se fondait sur une « photographie morale… une photographie équivoque, ambivalente, antiplastique, fortuite ». La photographie « graphique » autour de laquelle on polémiquait en 1935 référait vraisemblablement au genre de montage moderniste pour lequel Bravo s'était avéré si doué.

Les deux compositions à la statue de 1935 constituent des exemples de montage a priori, mais au service du réalisme moderne. Levy avait aussi raison d'employer le terme « moral » au moins en ce qui concerne les images de Bravo, bien que cet usage soulève quelques réserves. Qu'y a-t-il de plus ou moins moral dans *Mole los domingos* (*Mole le dimanche*) (page 63), une photographie peu connue attribuée au début des années 1930 ? Recyclant quelques-unes des astuces propres à 1929, elle fait allusion à la sauce populaire mexicaine (*mole*) riche en poivre et en piment. Pour quelqu'un du cru, pourtant, une telle image fleure bon Mexico le dimanche et en évoque l'atmosphère. Le caractère abrupt du titre donne le ton de la scène : celui du langage populaire. Le réalisme moderne reposait sur l'idée d'une invocation des formes et de l'arôme de la vie de tous les jours. L'une des expériences les plus précoces dans la même veine est *Muchacha viendo pájaros* (*Fille regardant les oiseaux*) (page 64) de 1931. Cette image de transition est encore tributaire de la métaphore : il faut deviner les oiseaux dans le regard que la jeune fille leur adresse. Qui plus est, la majorité de l'image est dévolue à un ensemble de boutons décoratifs en métal brillant dont la fermeté entendrait contraster avec la légèreté des oiseaux hors-champs et la fragilité de l'enfant assise dans sa pauvre robe informe.

L'art « anti-graphique » avait pour dessein de matérialiser la vie quotidienne à travers les vêtements et la nourriture. Le pain lui-même avait déjà été traité dans le style clair de la modernité en 1929 avec *Los venaditos* (*les Faons*) (page 92), aussi connu sous le titre de *Pan nuestro* (*Notre pain*). Les petits animaux façonnés dans le pain

sont disposés sur des lames de bois. Ils regardent autour d'eux, sur le qui-vive, peut-être au fait des péchés et des offenses qui suivent la mention du pain dans le « Sermon sur la montagne » (saint Matthieu, chapitre 6). Lui fait écho, dans le nouveau langage du début des années 1930, *La trilla* (*le Battage*), (page 77) où deux chevaux n'en finissent pas de tourner sur le sol, foulant la paille pour en extraire le grain. C'est une vision assez réaliste où se mélangent poussière et fatigue. Remarquons aussi que Bravo a utilisé l'article défini, comme s'il se référait à une activité en général, telle que tout le monde peut la comprendre. De 1931 environ, citons aussi *El soñador* (*le Rêveur*) (page 66 et 77) et *El ensueño* (*la Rêverie*), deux images qui se signalent par leur empathie. Dans l'une, le rêveur masculin est couché sur le côté avec sa main gauche entre ses cuisses, songeant selon toute probabilité à l'amour charnel. La jeune fille quant à elle est accoudée à une balustrade métallique dans une pose particulière-

fig. 22. Obrero asesinado, Mexico 1934, © Manuel Alvarez Bravo

ment suggestive.

Bravo avait acquis une maîtrise parfaite du style « anti-graphique » ou réaliste, période qui se conclut en 1934 avec deux de ses images les plus abouties : *Los agachados* (*les Courbés*) (page 79) et *Obrero en huelga asesinado* (*Ouvrier en grève assassiné*). La photographie de l'ouvrier mort était sans doute trop ouvertement politique pour justifier sa sélection dans une exposition d'œuvres

d'art – même si son caractère scandaleux en faisait la promotion (fig. 22). En revanche, *Los agachados* – qui semblent plutôt courbés ou voûtés – dépeint une scène des plus anodines dans un *comedor*, un restaurant, ouvert sur rue. Manifestement, les hommes se penchent en avant pour se protéger de la chaleur du soleil au zénith. Une contrainte physique et sociale à la fois pèse sureux ; les tabourets enchaînés pour prévenir leur vol font bien comprendre où se situe ce *comedor* dans l'ordre social mexicain. Rien ne peut pareillement, voire mieux, évoquer ce à quoi ressemble l'existence dans ce genre d'endroit, à la recherche de l'ombre sur autorisation. Il a parachevé *la* photographie réaliste qui satisfait à tous les critères du genre.

Notre compréhension des ressorts de la photographie est dérisoire. Combien de photographes ont connu pour un bref instant le succès avant de disparaître. L'exemple de Manuel Alvarez Bravo reflète leur profond idéalisme, au moins pendant l'épisode moderniste, et leur capacité à discerner le potentiel esthétique de importe quelle époque. Grâce à l'expérience et à la chance, certains ont pu concrétiser une partie de ce potentiel, malgré le risque induit par cet exploit périlleux : l'étiolement du désir. Qu'un photographe ait surmonté trois phases successives et s'épanouisse dans chacune d'elles est sans égal dans l'histoire du médium. Contemporaine de la fin de la période réaliste de Bravo, la sélection de Julien Levy illustre cette trajectoire vers la perfection.

Ian Jeffrey
Historien de la photographie
Traduit de l'anglais par Nathalie Leleu

Sources : *Manuel Alvarez Bravo*, de Jane Livingstone, catalogue publié en 1978 par David R. Godine, Boston et la Corcoran Gallery of Art, Washington, est une source utile et bien illustrée. Se reporter aussi à *Instante y Revelación*, de Octavio Paz, publié par le Fondo Nacional para Actividades Sociales, Mexico, 1982; et *Manuel Alvarez Bravo*, publié par le ministère de la Culture espagnol, Madrid, 1985.

1. Note du traducteur : l'auteur joue ici sur le double sens de l'expression « to take the jumps », qui signifie ici à la fois « passer les obstacles » et, en langage familier, « sursauter de nervosité ».

OPTING FOR REALISM: MANUEL ALVAREZ BRAVO

The Levy Gallery exhibition of 1935 marked the end of the first phase in Manuel Alvarez Bravo's career in photography. It was a phase which can be sub-divided. In the 1920s, during his formative years, he was an aesthete and something of a purist, although few of these early pictures appeared in the exhibition. Then around 1928 he put aside formal concerns in favour of visual poetics. He was good at this kind of picture making, and explored its possibilities thoroughly during 1928-9. This period is well represented in the exhibition. He never forgot what he had learned during that time but in 1930-31 he began to develop a Realist photography, somewhat reminiscent of the style of Gustave Courbet. In 1932, for instance, he took a picture of a burial in Metepec, arranged as a group portrait in the manner of Courbet at Ornans. The Realist phase lasted until around 1934, and it was strongly represented in the Levy exhibition. (fig. 20)

Bravo changed direction for good reasons. As a modernist he was in touch with history, and the historical sense said that during the early 1920s it was possible to be an artist *sui generis* and admirable on aesthetic grounds alone. For a while during the early '20s the future was open to negotiation and art was under no obligation to reflect actualities. That idea was challenged and finally overturned around 1930, mainly due to influence from the USSR. But it would be quite wrong to think of Bravo as someone who responded passively to the political environment. In an interesting interview in 1977 he remarked that he 'always believed that talent and sensibility had nothing to do with politics'.

It is possible that Bravo changed aesthetic directions and moved on not simply because of history but because he saw himself as having completed and exhausted its projects. In 1927, for example, at the height of his aesthetic phase he took a picture, often anthologized, of a young boy urinating into a chipped enamel bowl. The convex abdomen answers nicely to the concavity of the bowl. In 1929 he sent this picture with others to Edward Weston for criticism, and in a letter Weston said that it was a 'fine series' and that the finest picture for him was that of the urinating child, 'finely seen and executed'. It may be that it was the best picture from that early period, and that it was a signing off image. Each phase has this kind of trajectory: an exploratory period followed by one or two comprehensive realisations of the format. (fig. 21)

What must concern us here is the turning away from the primarily aesthetic phase to that of visual poetics. The visual evidence from 1928-9 suggests that he wanted to make use of modernist iconography as it had evolved in Europe during the 1920s. He was attracted by motifs which had an ethical dimension. In 1929 he took a picture of four fairground horses, carved and painted in the vernacular style, rising up together under a protective tarpaulin as if they were a set of hurdlers rising at the first fence in a race. Fairground horses were on the modernist list, and had been through the 1920s, for they symbolised control in a delimited setting and beyond that the repetitive treadmill of contemporary life. These creatures do seem to be making a break for it, yet he has also called the picture *Los obstaculos* (page 82), which would translate into English as jumps or fences or hurdles...more objective terms. The horses are 'taking the jumps' and the composition with its title invokes racing and its argot. This calling up of popular language would continue to be a feature of Bravo's art.

What, though, were the shortcomings of modernist visual poetics as Bravo sought to deploy them in the late 1920s? In 1929, which was one of his most productive years, he took an especially fine picture in the contemporary manner, *Dos pares de piernas* (Two pairs of legs)

(page 72). In this he investigated modernist space, of the kind represented by Edward Weston and marked out by architects of that period. The ostensible subject is nothing more than an advert for casual shoes, hand-painted onto sheets of buckled paper on a hoarding. The two pairs of shoes, along with their attendant legs, are monitored by two electric lamps supported on slender curved tubes. These project beyond an uneven parapet, whose undulating edge can be assessed by a line of shadow thrown across the surface of the hoarding. The stone wall above is punctuated by two windows, each with two openings; and the ensemble is surmounted by a printed advert for electrical installations by Hubard & Bourlon. Everything comes in pairs, and can be enumerated and spelled out. The shallow space in which the representation takes place is carefully gauged and calibrated, and the idea behind such punctilious measuring was to get a grip on the objectivity of the perceptible world. The picture is pure pleasure for anyone with a scrutinising turn of mind, and it compares nicely to the work of Edward Weston who devised such precisely delineated spaces from marine shells and whorls of sand. Walker Evans found similar topics in carpentered spaces along the front of inscribed facades. The intention was to encourage scrutiny to the extent that the activity became an all-important part of the subject. Looking into imagery of this kind we can only become aware of our own ingenuity. So from a subjective point of view *Dos pares de piernas* might be gratifying, but it is an introverted gratification of *virtuosi*.

In 1929 he took an equally intricate picture called *Sistema nervioso del gran simpático*, sometimes translated as *The sympathetic nervous system* (page 73). The montage centres on a vertical cross-section through a male body, showing the heart and stomach, surrounded by a complex advert for ladies' corsets. It is a treasure house of information, and suggests that we reflect on the masculine/feminine distinction. The male figure has been thumbtacked into a position of supremacy. But montage art of this kind tends towards abstraction, or at least towards naming rather than sensing. We are obliged to read such pictures and to become exegetes and theorists functioning at several removes from actuality.

Bravo was an adept at the exegetical manner, and it must have been difficult for him to give it up. By 1931, when he was in process of shifting into the Realist mode, he was a *virtuoso* in the complexities of visual poetics. 1931 was, in particular, the year of *Parábola óptica* (page 59), showing an optician's window liberally decorated with lensed eyes. The shop traded under the title of *La Optica Moderna* and, as luck would have it, the proprietor was one E. Spirito, close enough to the Spanish *espiritu*. As a hindrance to legibility, maybe intended to spin out the pleasure of reading, the picture is often reversed when printed. Bravo may also have been attracted by the idea of *una parábola* which translates as 'a parable' but which reaches back to the Greek term for placing items one next to the other. So a *Parábola óptica* might just as well be a reference to montage, which was such a feature of modernist aesthetics and which had been so attractive to Bravo himself.

Parábola óptica, a masterwork in the learned manner, might have been a signing off picture by an artist already changing direction. It is possible, on the evidence, to surmise that Bravo actually set out to refute the learned manner and to show it worsted by the new Realism. One curious picture, included in the Levy exhibition and familiar from anthologies, is *La de las Bellas Artes* (She of the Fine Arts) (page 60), dated to 1933. It shows the partly concealed head of a sculpted allegorical figure, in the style of Michelangelo, swathed in very coarse sacking, which is secured by a taut rope. She is justifiably alarmed, for she seems to be on the point of being smothered by these crude vernacular materials. It is as if the photographer had tried to devise an allegory of his own. *Plática junto a la estatua* (Conversation near the statue) (page 61), also from 1933, makes the same point more emphatically, for it shows another fine official figure, this time of a nude prostrate woman, ignored by a quartet of local men engrossed in conversation. These are both po-

litical pictures for they are biased towards the people and their environment. By this time, it should be remembered, Bravo had worked as a film cameraman on Sergei Eisenstein's *Que Viva Mexico* (1930-31), and he was about to undertake his own film Tehuantepec, 'a picturesque film which ends in tragedy', based on a labor strike.

Julien Levy, introducing the three photographers in his exhibition, wrote of Bravo and Cartier-Bresson as practising an 'anti–graphic photography' (quoted in the *New York Sun* newspaper on 27 April 1935). He also described the show as being constituted of 'moral photography… equivocal, ambivalent, antiplastic, accidental photography'. It is likely that the 'graphic' photography, which was being countered in 1935 was the kind of modernist montage at which Bravo had been so skilled.

Both of the statue compositions of 1933 are examples of found montage, but deployed on behalf of the new Realism. Levy was also right to use the term 'moral' with respect to Bravo's pictures at least, although the usage needs qualification. What, for example, is remotely moral about *Mole los domingos* (Mole on Sundays) (page 63), an unfamiliar picture given to the early 1930s? It has few of the cunning passages typical of 1929 and its reference is to the popular Mexican sauce (mole) rich in peppers and chillis. To a resident, however, such an image would be redolent of Mexico on Sundays, evocative of its aura. The abrupt title would also situate the scene in the vernacular. The idea underlying the new Realism of the early 1930s was to call up the palpable and aromatic side of everyday life. One of the earliest essays in the new vein is *Muchacha viendo pájaros* (Girl watching birds) (page 64) from 1931. It is a transitional picture which still depends on tropes in that the birds have to be inferred from the girl's gaze. Moreover, a lot of the picture is given over to a set of ornamental bosses in shining metal whose firmness might be meant to contrast with the fluency of the absent birds and with the fragility of the seated child in her shapeless sackcloth dress.

'Anti-graphic' art was intended to actualize daily life in terms of clothes and foodstuffs. There was bread itself which had already been treated in the articulate modernist manner in 1929 in *Los venaditos* (The little deer) (page 92) also known as *Pan nuestro* (Our daily bread). The little animals, moulded in bread, have been placed on parallel boards on a wall. They look around alertly, perhaps knowing something about the debts and trespasses which follow the mention of bread in the *Sermon on the Mount* (St. Matthew Ch. 6). At least it looks like an emblem which repays study.

Its sequel in the new idiom of the early 1930s is *La trilla* (The threshing) (page 77) in which a pair of horses circles endlessly on a floor treading out the grain from the straw. This is more or less how it must have been, mixing dust and fatigue. It is also worth noting that he has used a definite article, as if he were thinking about an activity in general, as it might be recognized by anyone. From around 1931 we also have *El soñador* (The dreamer) (page 66) and *El ensueño* (The daydream) (page 74), both of which are empathetic pictures. In one, the male dreamer lies on his side with his left hand between his thighs, dreaming in all likelihood of carnal love. The girl in her turn supports herself on metal railings in a way which would be easy enough to re-enact in imagination.

Bravo mastered the 'anti-graphic' or Realist manner and in 1934 concluded with two of his most fully realised images: *Los agachados* (The crouched ones) (page 79) and *Obrero en huelga, asesinado* (Striking worker, assassinated) (fig. 22). The picture of the dead worker was probably too openly political to warrant inclusion in an art exhibition, even though it was promoted for its shock-value. *Los agachados*, on the other hand, who might better be described as bent or stooped, act out the most ordinary of scenes at a street-side *comedor* or eating place. Evidently they stoop forward to avoid the heat of the sun high in the sky. At the same time they are constrained by physical and social circumstances: the chained seat, secured against theft, point to where this particular *come-*

dor stands in the Mexican social order. Nothing could be simpler or more evocative of what it would be like to exist in that particular place seeking as much shade as was allowable. He had achieved the Realist picture which fulfilled all the criteria.

The dynamics of photography are poorly understood. So many photographers flourish for such brief periods before fading. Manuel Alvarez Bravo's example suggests that they were idealists at heart, at least during the modernist era, and that they recognized the aesthetic potential in any particular epoch. Guided by experience and providence they might realize some of this potential, but it was a dangerous achievement likely to subdue desire. That a photographer should survive three such phases in sequence and come to fruition in all of them is without parallel in the history of the medium. The Levy selection, made at the end of the Realist phase in Bravo's career, illustrates this trajectory to perfection.

Sources: Jane Livingston's *M. Alvarez Bravo*, an exhibition catalogue published in 1978 by David R. Godine, Boston & The Corcoran Gallery of Art, Washington, is a useful source, nicely illustrated. See also *Instante y Revelacion* by Octavio Paz, published by the Fondo Nacional para Actividades Sociales, Mexico 1982, and *Manuel Alvarez Bravo*, published by the Spanish Ministerio de Cultura, Madrid 1985.

Ian Jeffrey
Historian of Photography

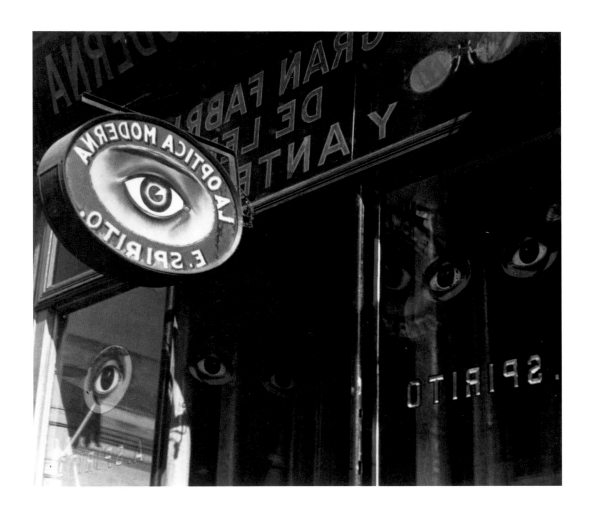

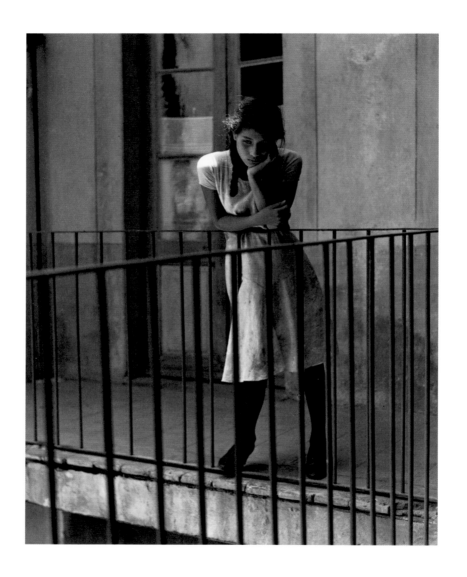

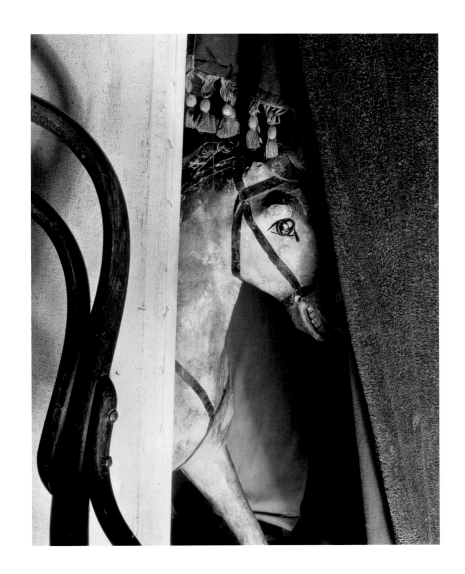

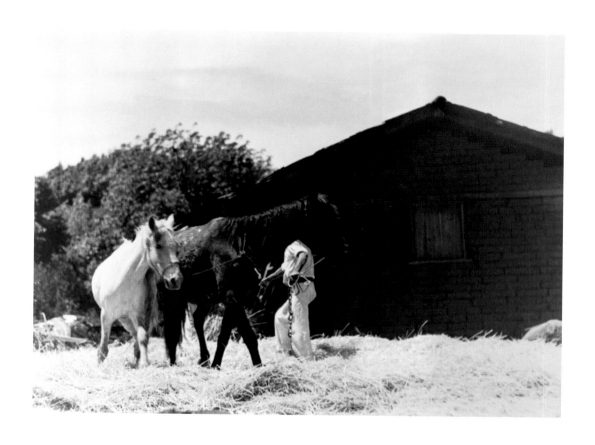

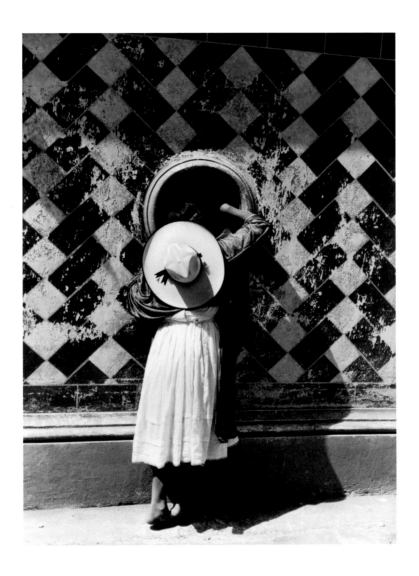

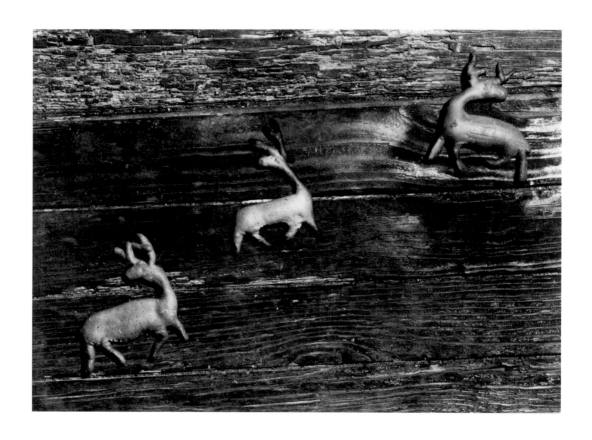

Des animaux et des hommes

Je suis sensible à la présence des animaux dans l'œuvre photographique de Manuel Alvarez Bravo. Il y a là des lions, des poissons, des chevaux, des cerfs, morts ou vifs, de chair, de pierre ou de bois.

Ces images nous font ressentir profondément la place de l'animal dans notre vie humaine. Je n'oublie pas que dans mon enfance et ma jeunesse, il y avait des millions de chevaux dans la ville et à la campagne. Dans les rues le clic-clac des sabots sur les pavés était un bruit rassurant et familier. Et la chute d'un cheval entre les brancards de sa voiture constituait pour l'enfant que j'étais un drame spectaculaire. Car le cheval alliait étrangement puissance et fragilité. Toute l'agriculture d'alors reposait sur le cheval, et cela depuis des millénaires. Je les ai vus disparaître sous mes yeux entre 1950 et 1955.

L'animal apporte auprès de nous l'exemple d'une adaptation absolue au milieu. Dans les images de M.A.Bravo, ce milieu est 100% humain. Notre adaptation humaine est construite. Celle de l'animal est donnée. Le donné et le construit, opposition fondamentale... Nous habitons, nous mangeons, nous nous habillons dans l'artifice. A l'animal, tout doit être donné. Il y a certes le terrier du lapin, le nid de l'oiseau, la toile de l'araignée, mais cela ne représente rien en comparaison de la ville humaine. Et la mort que nous ne savons pas « construire » !

Si on regardait mieux les animaux, on mourrait sans doute plus heureusement !

Cela m'amène à saluer pour conclure deux autres images de Bravo. *La conversation près de la statue*, cette femme de pierre endormie somptueusement, et ces quatre hommes si petits et si laids qui lui tournent le dos.

Et enfin, ce *Rêveur*, parti si loin qu'on s'en va avec lui sans aucun espoir pourtant de le rejoindre...

Michel Tournier
de l'Académie Goncourt

Of Animals and Men

I am sensitive to the presence of animals in the photography of Manuel Alvarez Bravo. There are lions, fish, horses, stags, dead or alive, of flesh, stone or wood.

These images make us deeply sense the place of the animal in our human life. I cannot forget that in my childhood, there were millions of horses in the city and the countryside. In the streets, the clippety-clop of their hooves on the paving stones was a reassuring, familiar sound. And for the child that I was, a horse falling between the shafts of his carriage constituted a spectacular tragedy. Because the horse was a strange combination of power and fragility. All the agriculture of that time depended on the horse, as it had for millennia. I saw them disappear before my eyes between 1950 and 1955.

The animal also offers us the example of an absolute adaptation to the environment. In Manuel Alvarez Bravo's images, this environment is 100 percent human. Our human adaptation is constructed. That of the animal is given. The given and the constructed, a fundamental opposition. We inhabit, we eat, we dress ourselves with artifice. For the animal, everything must be given. To be sure, there is the rabbit's hole, the bird's nest, the spider's web, but that represents nothing in comparison to the human city. And the death which we do not know how to 'construct'! If we watched animals more carefully, we would probably die more felicitously!

This brings me to acclaim in conclusion two other images by Alvarez Bravo. *The conversation near the statue*, that woman of stone sumptuously sleeping, and those four men so short and so ugly who turn their backs on her.

And finally, that *dreamer*, who is so far away that we leave with him, and yet with no hope of joining him.

Michel Tournier
of the Académie Goncourt
Translated from french by Miriam Rosen

HENRI CARTIER-BRESSON

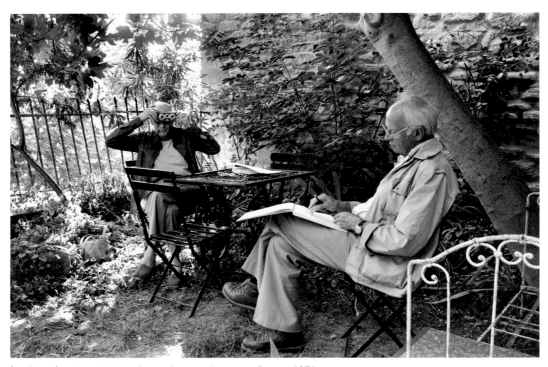

fig. 23. Julien Levy & Henri Cartier-Bresson, Provence, France, 1976. © Martine Franck, Magnum

RUSTRE ET FRUSTE : CARTIER-BRESSON À LA GALERIE JULIEN LEVY

L'essai caustique et culotté qu'écrivit Julien Levy en accompagnement de son exposition des photographies d'Henri Cartier-Bresson à l'automne 1933, rend assez bien compte de combien « rustre et fruste » cette dernière avait dû sembler au clan des partisans du modernisme photographique américain. Sous le nom de plume de Peter Lloyd, le galeriste se mit lui-même en garde « de voir tomber sur votre tête le courroux des fameux S majuscule de la photographie américaine que vous admirez tant. Oui ! Appelez-la PHOTOGRAPHIE ANTI-GRA-PHIQUE et déchaînez votre enthousiasme : rien ne s'oppose à ce que votre galerie défende une bonne cause sur tous ses fronts. [1] » (fig. 4 page 13)

Parmi les fameux « S majuscule », Levy plaçait certainement Alfred Stieglitz et Paul Strand. Autres candidats pressentis : Charles Sheeler et Edward Steichen [2]. Profitant en partie du choc généré par le travail de Paul Strand vers 1916, Stieglitz et consorts avaient rejeté l'esthétique whistlerienne en vertu de laquelle ils avaient revendiqué les droits artistiques de la photographie au tournant du siècle. Les tirages à la ténébreuse gomme bichromatée et au velouté platine d'hier avaient cédé la place à des objets impeccables à la gélatine argentique, obtenus par contact de négatifs 18 x 24 – auxquels rien n'échappait et d'une résolution graphique particulièrement fidèle. Face à de tels sommets de perfection technique, les photographies de Cartier-Bresson – tirées à partir des minuscules négatifs d'un Leica et vraisemblablement développées dans une salle de bains reconvertie – ne pouvaient que sembler minables, avant même que l'on veuille bien s'intéresser à leur contenu.

En adoptant la précision descriptive d'une photographie sans fioritures, les Américains sortirent de l'impasse pictorialiste pour se confronter à un horizon sans borne. Pourtant, la fierté qu'ils tiraient du modernisme avant-gardiste de leurs ressources purement photographiques les a apparemment aveuglés, peu conscients qu'ils étaient de leur propre inhibition à décrire. Leurs images étaient maintenant nettes et non plus floues, mais le registre de leurs sujets de prédilection – le portrait, le nu féminin, la nature sauvage, la patine du temps sur l'architecture agraire – déviait à peine de l'orbite romantique des salons pictorialistes. Enfin, la sensualité de leurs œuvres trahissait un désir anxieux de préserver un statut d'artiste en équilibre instable.

En Europe, où l'héritage sanglant de la Grande Guerre et les révolutions artistiques qui l'avaient précédée étaient encore frais, fort différente semblait la nouvelle et très audacieuse photographie des années 1920. Si, par exemple, la plupart des sobres Américains prenaient encore pour un jouet d'enfant l'appareil photographique de poing, les entreprenants Européens adoraient s'amuser avec. Leur appétence pour la liberté et la mobilité qu'il offrait, tout comme leur indifférence totale aux règles tatillonnes du métier, nourrirent au lait de l'émancipation l'esthétique qui se débrida dans la deuxième moitié des années 1920. Si les Américains désespéraient d'établir les règles de l'excellence artistique, les Européens étaient déterminés à les abolir.

fig. 24. Salerne, Italie, 1933.
© HCB, Magnum

Ce que Levy appela à juste titre une bataille de styles la débordait en outre très largement, car l'irrévérence de Cartier-Bresson envers les choses du métier participait de son irrévérence en général. Certaines de ses images peuvent être analysées

comme des exercices dans le vocabulaire post-cubiste de László Moholy-Nagy, réformé selon l'ordre et la mesure de la tradition française (fig. 24). Hâtons-nous de relever cependant que Cartier-Bresson n'a pas cherché son nombre d'or parmi les espaces harmonieux de Versailles mais dans les ruelles de Salerne et de Séville. C'est là que, ses instincts géométriques en bon ordre, il s'est lancé dans la poursuite vertigineuse d'un art qui était tout sauf classique.

Le mystérieux talent de Cartier-Bresson pour décanter les formes précipitées au sein de l'image a doté ses œuvres d'une puissante autonomie. Il a rendu sa propre version du principe universel et réciproque de l'art de la photographie : seul compte ce que donne à voir l'image (ce qui permet de changer le « plomb » de la réalité en « or » de l'art) et tout dans l'image *doit* compter (c'est ce qui rend l'art si difficile). Plus remarquable encore est la façon dont Cartier-Bresson a mis cette puissance au service de sa brillante imagination. On pourrait dire que sa maîtrise du lexique cubiste lui a permis de parler la langue du surréalisme. C'est une chose de tirer une leçon de géométrie de l'énergie concentrique que la vis d'un escalier communique à un cycliste en pleine vitesse (page 123). Mais cela en est entièrement une autre quand l'élégante chorégraphie d'une bacchanale poussinesque est interprétée par un trio de prostitués lancé à l'improviste dans un drôle de concours de coiffure (page 109).

fig. 25. Paris, 1932.
© HCB, Magnum

Dans toutes les images de Cartier-Bresson du début des années 1930 figure un unique spécimen de la bourgeoisie, un monument solitaire planté sur la terrasse en trottoir d'un restaurant sur l'avenue du Maine (fig. 25) ; il semble même conscient d'être une relique du monde suffisant qui fut balayé au loin par la guerre. A l'exception du cocher ou du portier de circonstance, de quelques publicités

fig. 26. Paris, 1932.
© HCB, Magnum

et des hangars de la gare Saint-Lazare, embusqués au fin fond d'un panorama pour le coup franchement délabré (fig. 26), c'est à peine si apparaissent les contours de la capitale moderne et de ses créations. A en juger par ses œuvres, le photographe s'est senti plus chez lui dans la jungle du port de Marseille que dans son Paris natal, et jamais plus heureux que dans les *barrios*, les marchés et les quartiers chauds italiens, espagnols et mexicains, au cœur d'une humanité à vau-l'eau, marginale et clandestine.

Les formes naturelles exquises et les compositions serrées de la photographie américaine des années 1920 ont assimilé le progrès artistique à une retraite du monde moderne. Cartier-Bresson, lui aussi, a tourné le dos à la nouvelle vie industrielle – mais dans le reniement, pas dans la retraite. Ses premières œuvres étaient aussi limitées dans leur registre thématique que la photographie de Stieglitz ou de Strand, mais cette restriction prenait un sens très différent. Son étreinte passionnée avec la vitalité échevelée du monde d'avant la modernité tournait

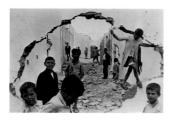

fig. 27. Séville, Espagne, 1933.
© HCB, Magnum

son regard vers l'extérieur, non vers l'intérieur.

Regarder vers l'extérieur est la signification artistique de « documentaire », terme qui saute aux yeux dans le titre de l'exposition organisée par Levy en 1935 : « Photographies documentaires et antigraphiques d'Henri Cartier-Bresson, de Walker Evans et de Manuel Alvarez Bravo ». L'œuvre précoce de Cartier-Bresson ne documente bien sûr rien d'autre que le libre cours de son imagination aux prises avec l'enchantement de son expérience. Mais peu nombreux étaient ceux en

situation d'évaluer ce merveilleux cadeau à sa juste va-leur. Ainsi, très vite, ses formidables images d'enfants jouant dans les ruines d'immeubles à Séville, prises en 1933 (fig. 27, page 105), furent considérées à tort comme des « documents » de la guerre d'Espagne (qui débuta en 1936). Cette méprise constitue le symptôme manifeste d'une envie craintive mais pressante de mater l'élo-quence irrépressible de l'art nouveau, en y substituant le confort d'un message que chacun pensait avoir déjà com-pris. Ce zèle pénible pèse encore aujourd'hui sur la tradi-tion créative que Cartier-Bresson a contribué à lancer.

Quittant Mexico pour New York en 1935, Cartier-Bresson arriva dans le ventre de la bête du commerce moderne ; ainsi se clôt le premier chapitre extraordinaire d'une longue vie vouée à la photographie. Comme d'au-tres grands photographes de son époque, il fraya avec les images animées (un autre fut Strand, qui fut l'un des pro-tagonistes de Nykino, le collectif gauchiste grâce auquel Cartier-Bresson fit ses premières armes de cinéaste). Le changement de latitudes n'est en outre certainement pas étranger à la parenthèse ouverte par Cartier-Bresson dans sa carrière de photographe : il laissait derrière lui l'environnement qui avait nourri son travail. Il avait voyagé tous azimuts tandis que son ami Alvarez Bravo n'avait pas bougé de chez lui ; tous deux puisaient cepen-dant à la même source leur amour pour les rythmes et les modèles de l'ancien monde, dont ressortait la profonde affinité de leurs sensibilités artistiques.

Ce n'est qu'après la clôture de l'exposition chez Julien Levy qu'Evans mit en chantier son grand œuvre. En vertu de son « arôme » européen, beaucoup de ce qu'il a vrai-semblablement montré à la Galerie Levy au printemps 1935 – images prises à Cuba et dans les vieux quartiers de La Nouvelle-Orléans – pouvait laisser croire que la dé-marche artistique d'Evans était plus proche de l'œuvre de Cartier-Bresson et d'Alvarez Bravo qu'il s'est avéré en définitive. Après que les choses se soient tassées, ce fut bien l'Américain Walker Evans qui donna une nouvelle direction à la photographie américaine. Sa confrontation ouverte avec la réalité contemporaine – l'Amérique et ses tas de ferraille ambulants, ses mastodontes industriels, sa fracture raciale et son commerce florissant – a rompu les barrières étroites et consensuelles que les Saints pa-trons avaient érigées afin de protéger la pureté de leur art.

Levy avait pourtant raison d'exposer ces trois-là ensemble. La réunion de leur œuvre a produit quelque chose de bien plus formidable qu'une compilation de su-jets, de sensibilités et de styles : elle a apporté la preuve irréfutable qu'un photographe peut regarder n'importe quoi, de quelque façon qu'il ou elle aime. L'art de la photographie n'est jamais resté le même.

Peter Galassi
Conservateur en chef
département photographique, MoMA, New York
Traduit de l'anglais par Nathalie Leleu.

1. Peter Lloyd [pseudonyme de Julien Levy], lettre publiée dans le communiqué de l'exposition « Photographs by Henri Cartier-Bresson and an Exhibition of Anti-Gra-phic Photography » à la galerie Julien Levy, New York, 15 octobre – 16 novembre 1933. Repris in Levy, *Surrealism*, Black Sun Press, New York, 1936. Cf. également Ingrid Schaffner, « Photographies » in *Julien Levy : Portrait of an Art Gallery*, sous la direc-tion d'Ingrid Schaffner et de Lisa Jacobs, The MIT Press, Cambridge, 1998, page 128-129. Dans la réserve de la galerie, Levy présentait des images de presse et des photos de film. C'était une remarquable initiative en reconnaissance de l'attrait de l'art nou-veau pour le langage ordinaire et informel de la photographie. Grâce aux recherches d'Agnès Sire et comme l'écrivit Levy dans son communiqué de presse, on sait que cet « ensemble de photographies « fortuites », aussi bien récentes qu'anciennes » fut en-richi de « morceaux choisis au sein de l'œuvre de photographes américains qui, à l'occasion, affichent de semblables penchants : Berenice Abbott, Walker Evans, Lee Miller, Creighton Peet, Man Ray, etc. »

2. Des photographies de Sheeler et de Steichen figuraient dans la première exposition de Levy, « American Photography : Retrospective Exhibition », organisée avec le concours de Stieglitz en novembre 1931. Sheeler était d'abord un peintre et, en consé-quence, pouvait n'pas être venu le premier à l'esprit de Levy, mais son œuvre photo-graphique était dans son esprit et sa facture proche de celle de Stieglitz et de Paul Strand. Le cas de Steichen s'avère bien plus complexe. Un temps reconnu comme le plus doué des pictorialistes, Steichen devint le photographe en chef de *Vanity Fair*, le magazine du groupe Condé-Nast. Abandonner la tour d'ivoire de l'art pour le royaume du commerce constituait un péché capital contre la religion de Stieglitz. Les portraits de célébrités et les illustrations de mode totalement artificiels que Steichen concoctait dans son studio sophistiqué aux fins de séduire le consommateur d'imprimés étaient, d'une certaine façon, l'extrême opposé de l'art sincèrement indépendant de Stieglitz. Comparée au travail de Cartier-Bresson, pourtant, l'œuvre fort disciplinée de ces Amé-ricains pris dans une longue et amère dispute pouvait effectivement présenter des ana-logies.

RUDE AND CRUDE: CARTIER-BRESSON AT JULIEN LEVY GALLERY

The spunky, tongue-in-cheek essay that Julien Levy wrote to accompany his exhibition of Henri Cartier-Bresson's photographs in the fall of 1933 gives us a pretty good idea of how "rude and crude" the show must have looked to the clannish adherents of American photographic modernism. Writing under the pseudonym Peter Lloyd, the gallerist warned himself that "you may bring down upon your head the wrath of the great S's of American photography whom you so admire. Yes! Call it ANTI-GRAPHIC PHOTOGRAPHY and work up some virulent enthusiasm for the show. There is no reason why your Gallery should not fight for both sides of a worthy cause."[1] (fig. 4, page 13)

Among the great S's, Levy certainly meant to include Alfred Stieglitz and Paul Strand. Charles Sheeler and Edward Steichen are the other likely candidates.[2] Thanks in part to the shock that Strand's work had delivered around 1916, Stieglitz and his cohorts had rejected the Whistlerian aesthetic upon which they had staked photography's artistic claims at the turn of the century. The murky gumbichromate and velvety platinum prints of the recent past had given way to pristine objects in gelatin-silver, printed by contact from eight-by-ten-inch negatives—sharp as a pin and graphically resolved from edge to edge. Beside such glistening perfections of technique, Cartier-Bresson's photographs—enlarged from tiny Leica negatives and likely as not printed in a borrowed bathroom—were bound to look scruffy, even before one considered their subjects.

In adopting the descriptive precision of unembellished photography, the Americans abandoned the dead-end of pictorialism to survey an unlimited prospect. Yet their pride in the forward-looking modernism of their purely photographic means seems to have kept them from noticing how little they permitted themselves to describe. Their pictures were now sharp instead of fuzzy, but their range of favored subjects—portraits, female nudes, untouched nature, the weathered rhythms of agrarian architecture—barely deflected the romantic orbit of the pictorialist salons. And their voluptuous prints betrayed an anxious will to preserve their precarious status as artists.

In Europe, where the bloody legacy of the Great War and the artistic revolutions that had preceded it were both still fresh, the most adventurous new photography of the 1920s looked very different. Although the sober Americans generally still regarded the hand-held camera as a child's toy, for example, the experimental Europeans loved to play with it. Their taste for the freedom and mobility it offered, together with a widespread indifference to fussy standards of craft, fueled the freewheeling aesthetic that exploded in the second half of the 1920s. If the Americans were desperate to establish the rules of an admirable art, the Europeans were determined to break them.

What Levy rightly called a battle of styles was also a good deal more than that, for Cartier-Bresson's irreverence in matters of craft was part and parcel of his irreverence in general. Some of his pictures may be described as exercises in the post-Cubist vocabulary of László Moholy-Nagy, reconfigured to the order and balance of Gallic tradition (fig. 24, page 97). It should be noted in nearly the same breath, however, that Cartier-Bresson sought his golden-section harmonies not among the measured spaces of Versailles but in the back streets of Salerno and Seville. There he marshaled his geometric instincts in the dizzy pursuit of an art that was anything but classical.

Cartier-Bresson's uncanny talent for clarifying the forms that fell within his frame granted his pictures a powerful autonomy. He had discovered his own version

of the universal, reciprocal principle of the art of photography: only what the picture shows can matter (which is what makes it possible to turn the sow's ear of reality into the silk purse of art) and everything in the picture *must* matter (which is what makes the art so difficult). More remarkable still is the way Cartier-Bresson employed this power in the service of his flamboyant fantasies. One might say that his mastery of the Cubist lexicon enabled him to speak the language of Surrealism. It is one thing to find a geometry lesson in the torque of a staircase as it conveys its coiled energy to a speeding cyclist (page 123). It is another thing altogether when the elegant choreography of a Poussinesque bacchanal is performed by a trio of prostitutes improvising an antic game of coiffeur (page 109).

In all of Cartier-Bresson's pictures of the early 1930s, there is but one specimen of the bourgeoisie, a solitary monument planted on the sidewalk terrace of a restaurant on the Avenue du Maine (fig. 25, page 98). Even he seems to know that he is a relic of the complacent world that had been swept away by the war. Otherwise, except for the occasional coachman or porter, a few advertisements, and the sheds of the Gare St. Lazare lurking in the background of an otherwise thoroughly dilapidated scene (fig. 26, page 98), we see hardly a trace of modern capital and its creations. Judging by the pictures, the photographer felt more at home in the rough-and-tumble port of Marseille than in his native Paris, and happiest of all in the barrios, markets, and red-light districts of Italy, Spain, and Mexico, immersed in the lives of the disposed, the marginal, and the illicit.

The exquisite natural forms and compact compositions of American photography of the 1920s identified artistic progress with a retreat from the modern world. Cartier-Bresson, too, turned his back on the new machinery of getting and spending—but in repudiation, not retreat. In its range of subject matter, his early work was just as narrow as the photography of Stieglitz or Strand, but its narrowness had a very different sense. His passionate embrace of the untidy vitality of the pre-modern world looked outward, not inward.

Looking outward is the artistic meaning of 'documentary,' the term that pops up in the title of Levy's 1935 exhibition: *Documentary and Anti-Graphic Photographs by Henri Cartier-Bresson, Walker Evans, and Manuel Alvarez Bravo.* Cartier-Bresson's early pictures of course document nothing except the free play of his imagination in its delighted encounter with experience. But few people were prepared to accept this marvelous gift at face value. It would not be long, for example, before his great pictures of children playing among some ruined buildings in Seville, made in 1933 (fig. 27, page 98), were mistaken for "documents" of the Spanish Civil War (which began in 1936). The error is a telling symptom of a fearful longing to tame the ungovernable meanings of the new art by substituting the comfort of a message that everyone believed he already understood. This leaden impulse today still encumbers the creative tradition that Cartier-Bresson helped to set in motion.

Leaving Mexico City for New York in 1935, Cartier-Bresson arrived in the belly of the modern commercial beast, and the extraordinary first chapter in what would be a long life in photography soon came to a close. Like several other leading still photographers of the period, he was tempted to try his hand at moving pictures. (One of the others was Strand, who played a leading role in Nykino, the Leftist group that provided Cartier-Bresson's filmmaking apprenticeship.) But surely the change in venue also played a part in Cartier-Bresson's detour from photography, for he had left behind the environment that had nourished his work. He had traveled widely while his friend Alvarez Bravo stayed at home, but the deep affinity of their artistic sensibilities is rooted in their shared attachment to the pace and patterns of the old world.

Evans would begin his greatest work only after the Levy exhibition closed. By virtue of its European flavor, much of what he presumably did show at the Levy Gallery in the spring of 1935—pictures made in Cuba and

in old New Orleans—may have made the thrust of his art seem closer to the work of Cartier-Bresson and Alvarez Bravo than it ultimately turned out to be. When the dust settled, the American Evans was the one who had redirected American photography. His open confrontation with contemporary reality—America's junked automobiles and hulking factories, its racial divide and flaming commerce—exploded the polite, narrow boundaries that the great S's had erected to protect the purity of their art.

Levy nonetheless was right to group the three. Together their work added up to something much greater than a sum of subjects, sensibilities, and styles. It added up to unmistakable proof that a photographer can look at anything, in any way he or she likes. The art of photography has never been the same.

Peter Galassi,
Chief Curator
Department of Photographs,
MoMA, New York

1. Peter Lloyd [pseudonym for Julien Levy], letter printed on an announcement for the exhibition *Photographs by Henri Cartier-Bresson and an Exhibition of Anti-Graphic Photography* at the Julien Levy Gallery, New York, 15 October—16 November, 1933. Reprinted in Levy, *Surrealism* (New York: Black Sun Press, 1936). See also Ingrid Schaffner, "Photographies," in Schaffner and Lisa Jacobs, eds., *Julien Levy: Portrait of An Art Gallery* (Cambridge, Massachusetts: The MIT Press, 1998), pp. 128-129. In the back gallery, Levy displayed newspaper photographs and film stills. This was a brilliant gesture, which acknowledged the affinity of the new art to photography's sprawling vernacular. Thanks to Agnès Sire research and as Levy explained in his press release, we know now that this "group of 'accidental' photographs, both old and new", has been augmented with "selections from the work of American photographers, who, on occasion, show similar tendencies: Berenice Abbott, Walker Evans, Lee Miller, Creighton Peet, Man Ray, etc." (fig. 5 page 15)

2. Photographs by Sheeler and Steichen had appeared in *American Photography: Retrospective Exhibition*, Levy's first exhibition, organized with the help of Stieglitz in November 1931. Sheeler was primarily a painter and therefore might not have been foremost in Levy's mind, but his photography was close in technique and spirit to the work of Stieglitz and Strand. The case of Steichen is more complex. Once the most talented of the pictorialists, he had become chief photographer for Condé Nast's *Vanity Fair* in 1923. Leaving the ivory tower of art for the realm of commerce was a cardinal sin against the Stieglitz religion, and the highly artificial celebrity portraits and fashion plates that Steichen concocted in his elaborate studio to seduce the consumers of the printed page were in one sense the very opposite of Stieglitz's earnestly independent art. Compared to the work of Cartier-Bresson, however, the highly disciplined work of the feuding Americans would have looked slickly similar indeed.

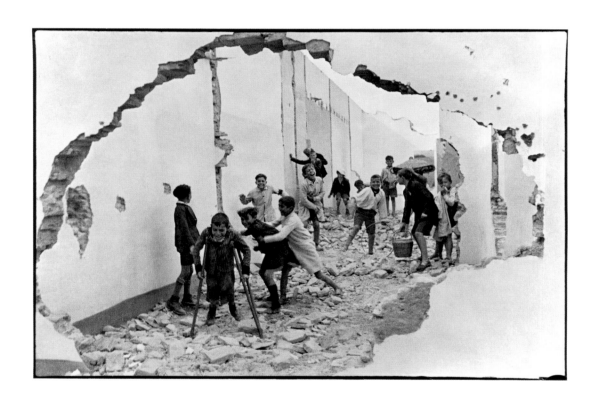

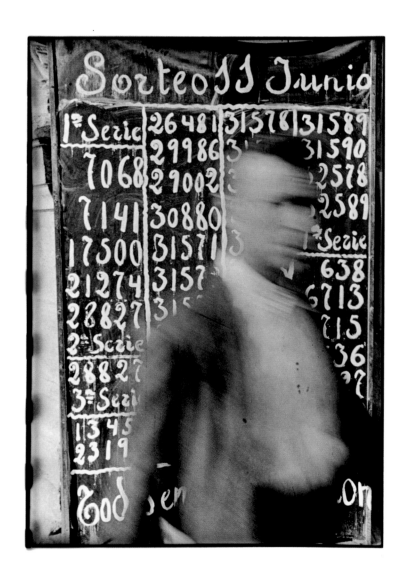

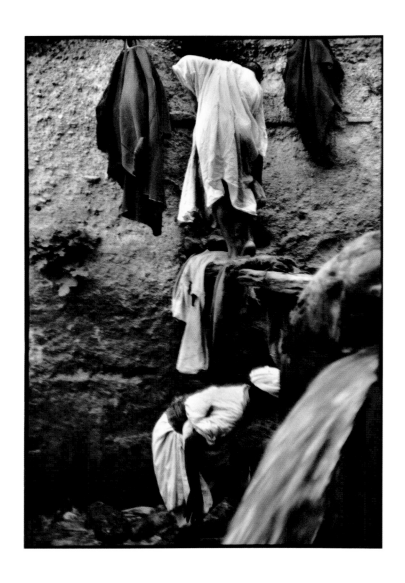

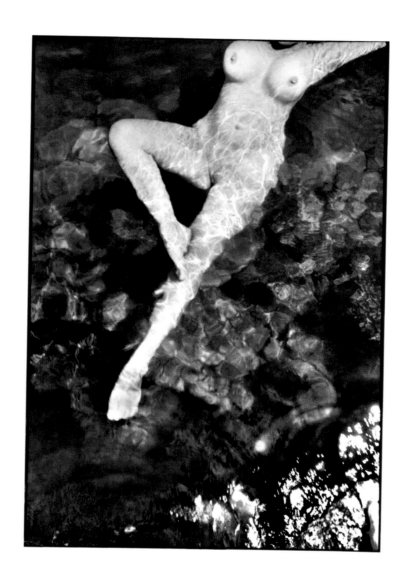

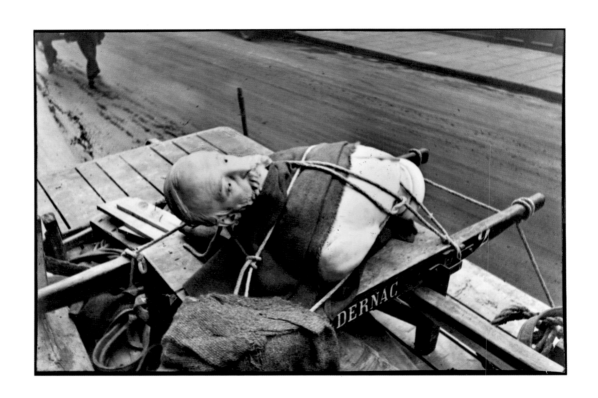

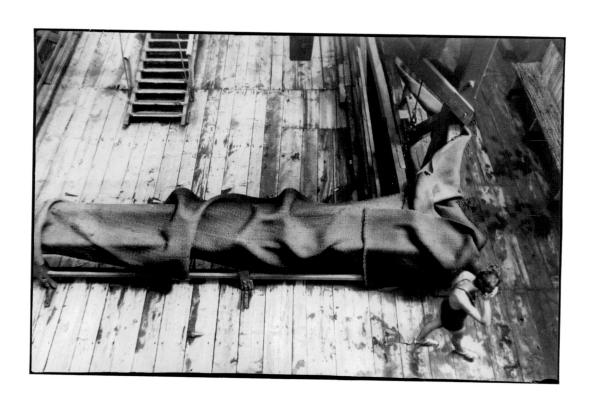

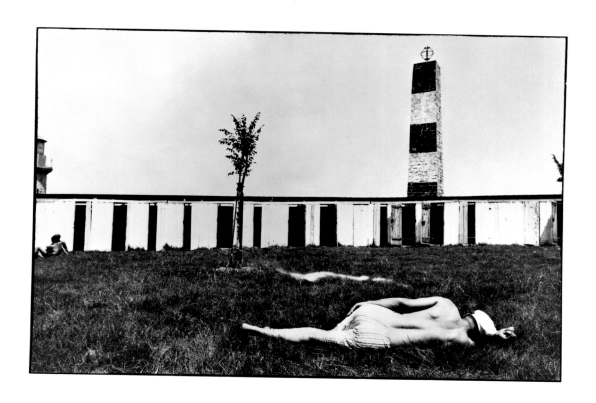

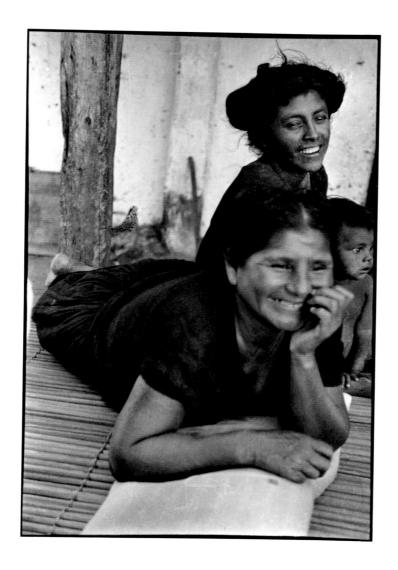

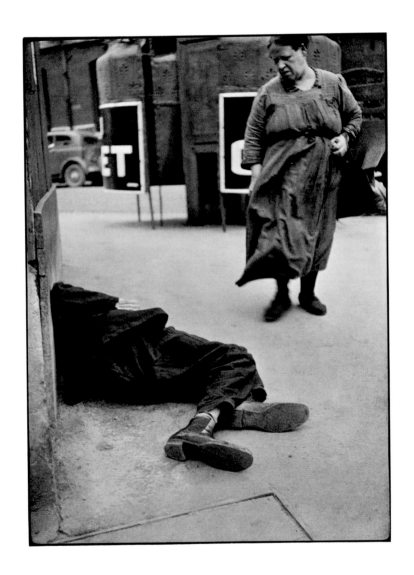

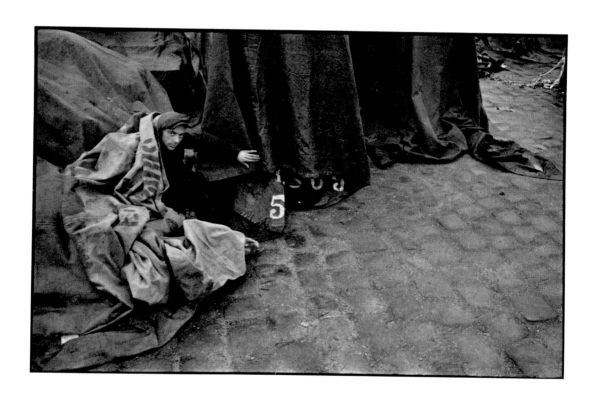

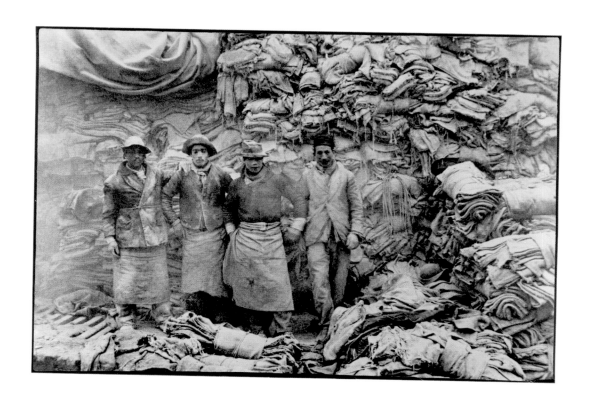

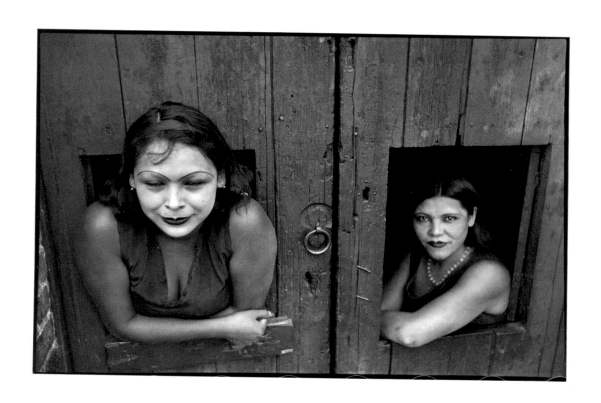

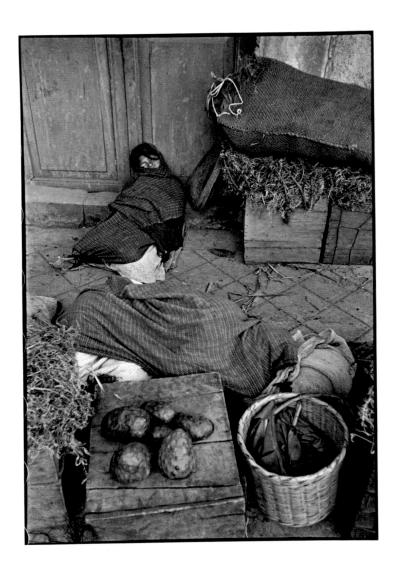

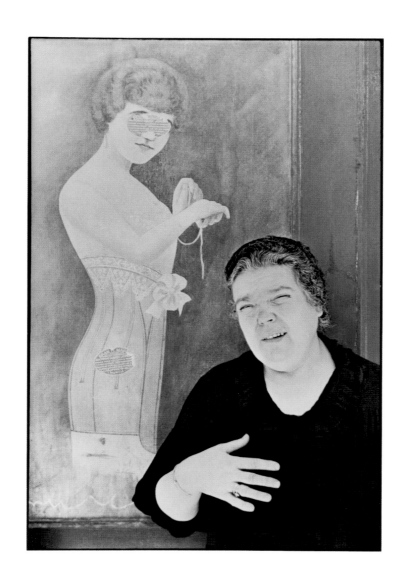

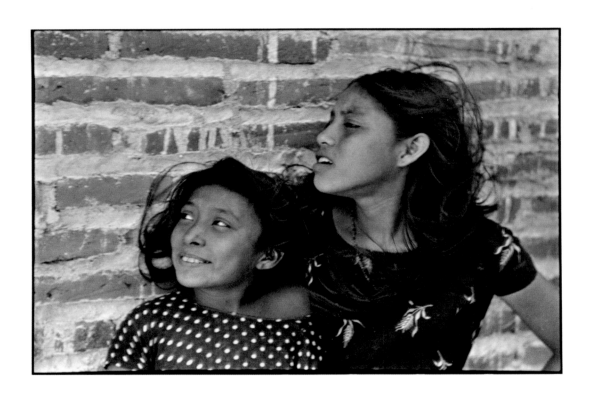

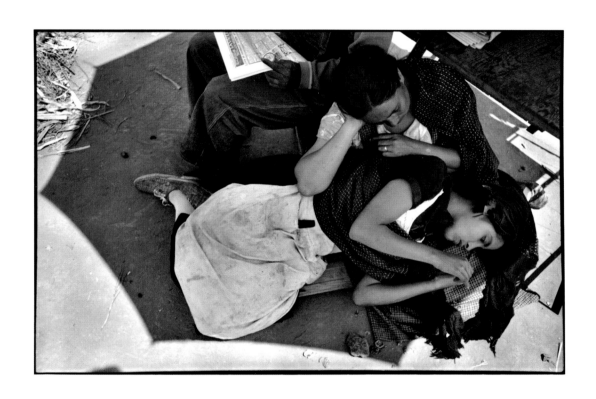

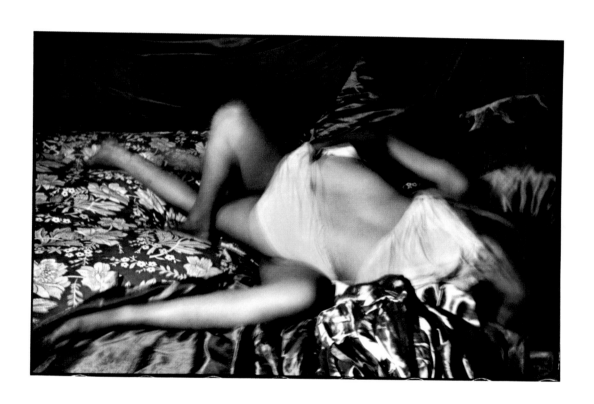

WALKER EVANS

fig. 28. Autoportrait, 1927. © Walker Evans archive, Metropolitan Museum of Art, New York

Walker Evans (1903-1975) reste l'un des artistes les plus influents du XXᵉ siècle. Ses photographies raffinées et cristallines, ses ouvrages structurés – *American Photographs* (1938), *Let Us Now Praise Famous Men* (1941) et *Many Are Called* (1966), parmi d'autres – ont inspiré des générations d'artistes, d'Helen Levitt et Robert Frank à Lee Friedlander, Bernd et Hilla Becher ainsi que Thomas Struth. Pendant un demi-siècle, Evans a rendu compte de la vie quotidienne du citoyen ordinaire. Père de la tradition documentaire au sein de la photographie outre-Atlantique, Evans a photographié l'Amérique avec la finesse du poète et la précision du chirurgien. Il puisait son sujet principal dans le commun du peuple, dans les expressions indigènes de gens croisés devant un étalage en bord de route, chez le coiffeur, dans une pauvre chambre à coucher, dans le métro new-yorkais et dans la Grand Rue des bourgades de l'Amérique sudiste.

Walker Evans jetait rarement quoi que ce soit. Il a conservé avec ses papiers et ses négatifs (maintenant au Metropolitan Museum of Art de New York) presque chacune des lettres ou des cartes postales qu'il a reçues, et les doubles de celles qu'il a envoyées. Il tenait un journal très détaillé et gardait les chèques annulés, les talons de tickets de train, les factures pour la réparation de ses appareils photographiques, les brouillons des textes qu'il a publiés du milieu des années 1920 jusqu'aux années 1970. Evans était un incorrigible archiviste qui a amassé une collection fascinante de neuf mille cartes postales, de plaques de rue en bois et en métal, de coupures de presse et même d'épaves repêchées sur les plages du Connecticut à la fin de sa vie, quand il ne pouvait plus photographier.

Il est donc étonnant que les archives de Walker Evans recèlent si peu d'informations sur son exposition avec Henri Cartier-Bresson et Manuel Alvarez Bravo à la Galerie Julien Levy en 1935. C'était la troisième fois qu'il exposait à la Galerie. En 1932, Levy avait montré le travail d'Evans à deux reprises : « Modern Photographs by Walker Evans and George Platt Lynes » et la grande exposition collective « New York by New Yorkers ». Les critiques de la presse quotidienne et magazine jugèrent les photographies d'Evans exemplaires et comparèrent son œuvre à celle d'Eugène Atget et d'Edward Hopper et même à celle de l'écrivain allemand Thomas Mann. Evans avait dévoré *la Montagne magique* début 1929 ; le bibliophile et l'écrivain frustré chez Evans avaient sans doute été flattés par le compte-rendu que fit Helen Appleton Read de sa première exposition chez Julien Levy dans le journal *Brooklyn Eagle*. C'est par le truchement d'une citation de Mann que la critique félicita Evans et Platt Lynes : « Qu'ont jamais fait d'autre l'art et les artistes, j'aimerais le savoir, que discerner une individualité, dégager le sujet de la masse confuse du phénomène, de l'exalter, de l'amplifier et de lui donner du sens. »

Documentary and Anti-Graphic : Photographs by Manuel Alvarez Bravo, Henri Cartier-Bresson and Walker Evans a cependant beaucoup moins fait parler d'elle. Les archives de Walker Evans ne conservent que le carton non illustré de l'exposition, la recension du quotidien *New York Sun* (fig. 8, page 18) et quelques allusions dans le journal d'Evans. Il ne subsiste aucune liste qui permettrait de préciser le choix d'Evans et de Levy pour l'exposition ; son absence nous empêche de juger de la fidélité de la reconstitution à Paris de l'exposition originale de New York.

Les papiers d'Evans fournissent quelques bribes d'information. En premier lieu, Evans eut connaissance de son exposition en compagnie de Cartier-Bresson et d'Alvarez Bravo exactement trois semaines avant son inauguration, le 2 avril 1935 (fig. 16, page 24). Il venait de rentrer d'un fécond périple de deux mois dans le Sud américain où il

avait photographié l'architecture néoclassique de Char-
leston en Caroline du Sud jusqu'à La Nouvelle-Orléans
en Louisiane. Le voyage avait été financé par Gifford
Cochran, un industriel de New York qui souhaitait publier
un livre sur le néoclassicisme en Amérique. Malgré le
succès rencontré par les photographies, le commanditaire
d'Evans ajourna la publication, qu'Evans en était venu à
appeler « le Vitruve américain selon Cochran ».

D'après le journal d'Evans, « Mademoiselle Cartier-
Bresson », la sœur cadette d'Henri, l'informa de l'exposi-
tion à la Galerie Levy, mais sans autres détails (fig. 16,
page 24). Dans un premier temps, la programmation de
l'exposition semblait idéale. Evans s'attela au développe-
ment de centaines de plan-films négatifs 20 x 25 cm. Il
était surtout excité par les images de La Nouvelle-Or-
léans et avait prévu que le traitement des films prendrait
une semaine ; après quoi il « [se] concentrerait sur l'expo-
sition [de Levy] ». Le 9 avril, il rencontra Levy, accepta de
lui écrire un « baratin » pour le 15 avril et de lui remettre
quarante tirages pour le 22 avril. Malheureusement, ce
commentaire n'est pas parvenu jusqu'à nous ; Evans ne
l'a probablement jamais rédigé ni même fait un inven-
taire des épreuves envoyées à la Galerie. Le destin se ma-
nifesta sous la forme d'une importante commande photo-
graphique du Museum of Modern Art (MoMA) de New
York. Evans dut cesser tout autre activité, y compris le ti-
rage de ses nouvelles photographies et la préparation de
sa toute prochaine exposition.

Le même jour qu'il vit Levy pour discuter de son expo-
sition, Evans rencontra Tom Mabry, le directeur général
du MoMA, qui lui demanda de photographier les quatre
cent cinquante sculptures africaines de l'exposition-
événement « African Negro Art », déjà ouverte au public.
Evans accepta cette commande lucrative le 13 avril et
nota qu'il était « enchanté, mais soucieux ». Après seule-
ment quatre jours au musée, travaillant le jour et la nuit
après la fermeture des salles, son journal montre qu'il
était déjà épuisé et qu'il n'en pouvait plus ; il y estimait
que sa vie « ... disparaissait à vitesse accélérée au fond

d'une allée immaculée ». Il y a fort à parier qu'Evans n'eut
que très peu de temps à consacrer à Levy, voire pas du
tout. Son journal confirme cette hypothèse. Il reste silen-
cieux du 19 avril jusqu'au 7 juin, c'est à dire pendant toute
la tenue de son exposition à la Galerie. Son ultime note
dans son journal avant ce « silence radio » provisoire est
laconique : « Complètement pris par le Musée jusqu'au
Memorial Day, collaboration avec Dorothy Miller. »

fig. 29. Louisiane 1935,
© Walker Evans archives

Il est certain qu'Evans a ex-
posé au moins deux photo-
graphies d'architecture de la
Louisiane de 1935, (fig. 29 et
page 179). Ce renseignement
décisif résulte d'une inscrip-
tion d'Evans sur deux de ses
enveloppes de plan-films né-
gatifs 20 x 25 cm : « exposés
chez Levy ». Un critique ano-
nyme du *Sun* vient corrobo-
rer cette thèse : « La série ici
exposée de façades du Sud aux balcons en fer forgé
compte parmi les plus merveilleuses (fig. 8, page 18) ».
Aucune autre inscription similaire, hélas, ne permet de
faire un rapprochement avec l'exposition de 1935.

Nous ne saurons probablement jamais combien de nou-
veaux tirages Evans aurait pu réaliser à temps pour
l'exposition en dehors de ces deux photographies de de-
meures du XIXe siècle dans le Quartier Français de La
Nouvelle-Orléans. Mais on peut supposer qu'il a sérieuse-
ment envisagé d'y inclure le meilleur de sa récente série
sur l'architecture sudiste, et au moins quelques-unes de
ses scènes de rue issues de son voyage à La Havane, à
Cuba, en 1933, juste avant la révolution qui a destitué Ge-
rardo Machado. Ses derniers travaux avaient été publiés
mais jamais exposés. Evans avait sans doute aussi songé
à présenter beaucoup d'autres sujets choisis par Levy
dans des expositions précédentes (des épreuves qu'il a
sûrement confiées à la Galerie), y compris son étude
d'une pompe à eau du Maine sous son abri décoratif et

plusieurs vues d'affiches lacérées de film et de cirque prises à Cape Cod et à Martha's Vineyard.

Il est douteux que Levy ait exposé les œuvres précoces d'Evans, ces photographies d'architecture new-yorkaise, plus constructivistes dans leur forme, qui l'avaient beaucoup occupé pendant ses quatre premières années de véritable investissement dans la photographie (1928-1931). Au printemps 1935, il abandonna ces expériences stylisées, au graphisme puissant, pour adopter un mode de représentation plus direct, à la simplicité trompeuse : le point de vue de l'appareil photographique est presque toujours rigoureusement frontal, central et sans déformation de perspective, très proche du style anonyme des cartes postales qu'il a tant admirées et collectionnées.

Evans était un artiste en pleine maturité, prêt à passer à l'étape suivante de sa longue carrière, ce qu'il fit sans attendre. Le 7 juin 1935, juste quelques semaines après la clôture de l'exposition à la Galerie Julien Levy, Evans accepta une commande du département d'Etat chargé de l'Intérieur pour photographier la construction, à l'ouest de la Virginie, de l'un des ensembles résidentiels promus par le New Deal du président Franklin Delano Roosevelt. Avec une bouleversante efficacité, ses photographies de mineurs au chômage logés par leur employeur dans des baraquements de fortune ont été jusqu'à choquer les aguerris administrateurs du projet. En septembre, Evans fut enrôlé comme « spécialiste de l'information » au service de la New Deal Resettlement Administration (plus tard Farm Security Administration). Il sillonna pendant deux ans le Sud américain, montrant les conditions réelles de vie dans l'Amérique rurale : humilité et pauvreté. Sur ces photographies pionnières, Walker Evans fonda sa renommée de premier documentariste de la Grande Dépression.

Jeff L. Rosenheim
Conservateur
Metropolitan Museum of Art , New York
Traduit de l'anglais par Nathalie Leleu

Walker Evans (1903-1975) endures as one of the most influential artists of the twentieth century. His elegant, crystal-clear photographs and articulate publications—*American Photographs* (1938), *Let Us Now Praise Famous Men* (1941), and *Many Are Called* (1966), among others—have inspired generations of artists from Helen Levitt and Robert Frank to Lee Friedlander, Bernd and Hilla Becher, and Thomas Struth. For half a century Evans recorded the daily lives of ordinary citizens. The progenitor of the documentary tradition in American photography, Evans photographed the American scene with the nuance of a poet and the precision of a surgeon. His principal subject was the vernacular—the indigenous expressions of a people found in roadside stands, barber shops, and simple bedrooms, in the New York City subway and on small-town main streets throughout the American South.

Walker Evans rarely threw anything away. He preserved with his papers and negatives (now at the Metropolitan Museum of Art) almost every letter or postcard he ever received, and copies of those he sent. He kept extensive diaries and saved his cancelled checks, train ticket stubs, camera repair receipts, and drafts of his published writings from the mid-1920s to the 1970s. Evans was an unapologetic archivist who amassed a fascinating collection of 9,000 postcards, wood and metal street signs, newspaper clippings, and even driftwood gathered on Connecticut beaches at the end of his life when he could no longer work with the camera.

It is curious, therefore, that the Walker Evans Archive offers up so little information about Evans's April 1935 exhibition with Henri Cartier-Bresson and Manuel Alvarez Bravo at the Julien Levy Gallery. The show was his third at the gallery. In 1932 Levy had featured Evans's work in two exhibitions: 'Modern Photographs by Walker Evans and George Platt Lynes,' and 'New York by New Yorkers,' a large group show. Newspaper and magazine critics found Evans's photographs exemplary and compared his achievement to that of Eugène Atget and Edward Hopper, and even to the German writer Thomas Mann. Evans had devoured *The Magic Mountain* in early 1929 and the bibliophile and frustrated writer in Evans must have been pleased by Helen Appleton Read's review in the *Brooklyn Eagle* newspaper of his first Levy show. The critic complimented both Evans and Lynes with a quote from Mann: 'What else, I should like to know, have art and artists ever done except to perceive the individual thing, isolate the object out of the welter of phenomena, elevate it, intensify it, inspire it and give it meaning.'

'Documentary and Anti-Graphic' Photographs by Manuel Alvarez Bravo, Henri Cartier-Bresson, and Walker Evans,' however, generated much less commentary. The Walker Evans Archive preserves only the exhibition's non-illustrated announcement card, a single review in the *New York Sun* (fig. 8, page 18) newspaper, and several brief references in Evans's diary. No checklist survives that might indicate exactly which works Evans and Levy exhibited; until one materializes, it will never be possible to know how closely this recapitulated exhibition in Paris matches the original one in New York.

Evans's papers do provide the following few scraps of information. Evans first learned about his show with Cartier-Bresson and Alvarez Bravo on 2 April, 1935 (fig. 16, page 24), exactly three weeks before it would open. He had just returned from a productive, two-month road trip in the American South photographing Greek Revival architecture from Charleston, South Carolina to New Orleans, Louisiana. The trip was funded by Gifford Cochran, a New York industrialist intent on publishing a book about

neo-classicism in America. Despite the success of the photographs, Evans's patron soon shelved the publication Evans had come to call, 'Cochran's American Vitruvius.'

According to Evans's diary, 'Mlle. Cartier-Bresson,' Henri's younger sister, told him about the Levy exhibition, but provided minimal details (fig. 16, page 24). At first, the timing of the show must have seemed ideal, and Evans immediately set to work developing hundreds of 8x10" sheet-film negatives. He was most excited by the New Orleans pictures and anticipated that the film processing would take a week, after which he would 'turn [his] attention to [the Levy] exhibition.' On 9 April he met with Levy and agreed to deliver a 'blurb' on 15 April, and forty prints on 22 April. Unfortunately, no such descriptive text survives and it is unlikely that Evans ever drafted one, or even made a list of prints sent to the gallery. Fate had intervened in the form of an important photographic commission from the Museum of Modern Art (MoMA). Evans had to completely abandon everything else including the printing of his new photographs and the preparation for his imminent exhibition.

On the very day Evans visited with Levy to discuss his show, he also met with Tom Mabry, executive director of MoMA, who asked Evans to photograph the 450 pieces of African sculpture in the museum's seminal exhibition, 'African Negro Art,' which had already opened to the public. Evans accepted the lucrative commission on 13 April and noted that he was 'elated but harassed'. After but four days on the museum job, working day and night after the galleries had closed, he was already exhausted and gasped in his diary that he felt his life was '...disappearing at high speed up a blank alley'. It seems likely that Evans had precious few free hours to do much if anything for Levy. His diary confirms this scenario. It remains completely blank from 19 April until 7 June, during the entire run of his show at the gallery. His last diary entry before temporary 'radio silence' was terse: 'From here to Memorial Day entirely occupied with museum job, working with Dorothy Miller.'

It is certain that Evans exhibited at least two 1935 photographs of Louisiana architecture, (fig. 29 and page 179). This definitive piece of information comes from Evans's inscription 'exhibited at Levy's' on two original paper envelopes for 8x10" sheet-film negatives. This is somewhat confirmed by the anonymous critic for the *Sun* who wrote that Evans's '...present series of Southern facades with iron-grilled balconies are among his most enchanting.' (fig. 8, page 18) Regrettably, no other inscriptions on negative envelopes support an association to the 1935 exhibition.

We will likely never know how much new printing Evans was able to complete in time for the exhibition other than these two photographs of nineteenth-century houses in New Orleans's French Quarter. But one must imagine that he seriously considered including the best of his new Southern architectural series, and at least a few of his street scenes and dramatic portraits of gritty dockworkers from his trip to Havana, Cuba in 1933, just before the revolution deposing Gerardo Machado. The latter works had been published, but never exhibited. Evans must also have contemplated showing any number of other subjects featured by Levy in previous shows (prints still likely consigned to the gallery), including his study of a Maine water pump and its decorative shed, and several views of torn movie and circus posters from Cape Cod and Martha's Vineyard.

It seems doubtful that Levy would have exhibited any of Evans's earliest, more formally constructivist photographs of New York City architecture that had so occupied him during his first four years (1928-31) of serious work with camera. By spring 1935 he had abandoned these stylized, graphically dynamic experiments and had adopted a more straightforward, deceptively simple mode of presentation: the camera viewpoint is almost always strictly frontal, centered, and architectonically true, much like the anonymous style seen in the picture postcards he so admired and collected.

Evans had matured as an artist and was ready to em-

bark on the next stage of his long career. He would do so in quick time. On 7 June, 1935, just a few weeks after his show closed at the Julien Levy Gallery, Evans would accept a job for the Department of the Interior to photograph one of President Franklin Delano Roosevelt's New Deal residential communities under construction in West Virginia. His stunningly effective photographs of unemployed coal miners and their rented company shacks shocked even the agency's seasoned administrators. By September Evans would be invited to sign on as an 'information specialist' working for the New Deal Resettlement (later Farm Security) Administration. For two years he traveled throughout the American South distilling from the simple and the poor the real circumstances of life in rural America. With these seminal photographs, Walker Evans established his reputation as the nation's premier documentarian of the Great Depression.

Jeff L. Rosenheim
Associate Curator
Metropolitan Museum of Art, New York

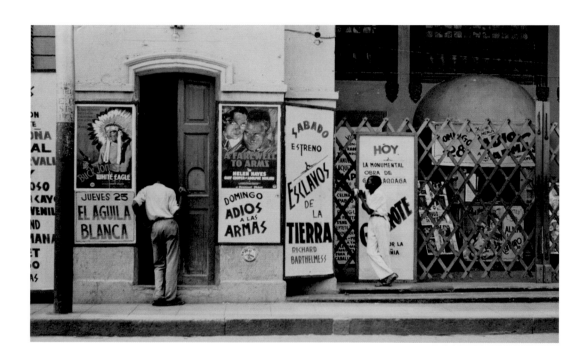

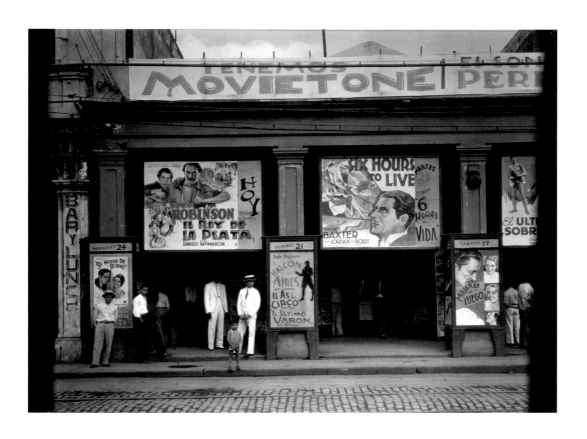

Manuel Alvarez Bravo

Page 59
Parabole Optique, 1931 (Parábola Optica)
Epreuve gélatino-argentique d'époque
19 x 21.3 cm
Philadelphia Museum of Art
Donation de Lynne et Harold Honickman de la
collection Julien Levy, 2001 (2001-62-35)

Optic Parable, 1931(Parábola Optica)
Vintage gelatin silver print
7 1/2 x 8 3/8 inches
Philadelphia Museum of Art
The Lynne and Harold Honickman Gift of the
Julien Levy Collection, 2001 (2001-62-35)

Page 60
Celle des beaux-arts, 1933
(La de las Bellas Artes)
Epreuve gélatino-argentique d'époque
17.8 x 21 cm
Collection privée, New York

She of the Fine Arts, 1933 (La de las Bellas
Artes)
Vintage gelatin silver print
7 x 8 1/4 inches
Private Collection, New York

Page 61
Conversation près de la Statue, 1933
(Plática junto a la Estatua)
Epreuve gélatino argentique d'époque
22.2 x 17.8 cm
The Museum of Modern Art, New York (213.93)
Donation de Monsieur et Madame Clark Winter

Conversation near the Statue, 1933
(Plática junto a la Estatua)
Vintage gelatin silver print
8 3/4 x 7 inches
The Museum of Modern Art, New York (213.93)
Mr. And Mrs. Clark Winter Fund

Page 62
Echelle d'échelles, 1931 (Escala de escalas)
Epreuve gélatino-argentique d'époque
23.3 x 18 cm
The Art Institute of Chicago
Collection Julien Levy, don de Jean Levy
et de la succession Julien Levy (1988.157.7)

Ladder of Ladders, 1931 (Escala de escalas)
Vintage gelatin silver print
9 1/8 x 7 1/8 inches
The Art Institute of Chicago
Julien Levy Collection, gift of Jean Levy and
the Estate of Julien Levy (1988.157.7)

Page 63
Le Mole du dimanche, circa 1930
(Mole los domingos)
Epreuve moderne gélatino-argentique
24.3 x 19.2 cm
Collection famille Alvarez Bravo y Urbajtel,
Mexico.

Mole on Sundays, circa 1930
(Mole los domingos)
Modern gelatin silver print
9 5/8 x 7 1/2 inches
Collection Alvarez Bravo y Urbajtel Family,
Mexico.

Page 64
Fille regardant des oiseaux, 1931
(Muchacha viendo pájaros)
Epreuve gélatino-argentique d'époque
22.5 x 15.2 cm
Throckmorton Fine Art, New York

Girl looking at Birds, 1931 (Muchacha viendo
pájaros)
Vintage gelatin silver print
6 1/2 x 8 7/8 inches
Throckmorton Fine Art, New York

Page 65
Tombe récente, 1933 (Tumba Reciente)
Epreuve gélatino-argentique d'époque
16.6 x 24.1 cm
The Museum of Modern Art, New York (289.93)
Acquisition grâce au don de Richard E. et
Christie Calder Salmon

Recent Grave, 1933 (Tumba Reciente)
Vintage gelatin silver print
6 1/2 x 9 1/2 inches
The Museum of Modern Art, New York
(289.93)
Richard E. and Christie Calder Salmon Fund
and Purchase

Page 66
Le Rêveur, 1931 (El Soñador)
Epreuve gélatino-argentique d'époque
12.7 x 16.5 cm
Collection de la Gilman Paper Company,
New York

The Dreamer, 1931 (El Soñador)
Vintage gelatin silver print
5 x 6 1/2 inches
The Gilman Paper Company Collection,
New York

Page 67
La Tolteca, (La Tolteca), 1931
Epreuve gélatino-argentique d'époque
24.1 x 18.9 cm
Philadelphia Museum of Art
Donation de Lynne et Harold Honickman
de la collection Julien Levy, 2001(2001-62-30)

The Toltec, 1931 (La Tolteca)
Vintage gelatin silver print
9 1/2 x 7 7/16 inches
Philadelphia Museum of Art
The Lynne and Harold Honickman Gift of the
Julien Levy Collection, 2001 (2001-62-30)

Page 69
Les Lions de Coyoacán, 1929
(Los leones de Coyoacán)
Epreuve gélatino-argentique d'époque
17.8 x 22.9 cm
Ancienne collection André Breton
Ramis Barquet Gallery, New York

The Lions of Coyoacán, 1929
(Los leones de Coyoacán)
Vintage gelatin silver print
7 7/16 x 9 5/16 inches
Former André Breton Collection
Ramis Barquet Gallery, New York

Page 70
Cheval en vitrine, seconde version, circa 1930
(Caballo en aparador, segunda version)
Epreuve gélatino-argentique d'époque
19.1 x 18.7 cm
The Art Institute of Chicago
Collection Julien Levy, don de Jean Levy
et de la succession Julien Levy

Horse in Display Window, second version,
circa 1930
(Caballo en aparador- segunda version)
Vintage gelatin silver print
7 1/2 x 7 3/8 inches
The Art Institute of Chicago
Julien Levy Collection, gift of Jean Levy and
Estate of Julien Levy

Page 71
Sans titre, circa 1933,
Epreuve gélatino-argentique d'époque
7.4 x 9.6 cm
Philadelphia Museum of Art
Donation de Lynne et Harold Honickman
de la collection Julien Levy, 2001 (2001-62-27)

Untitled, circa 1933,
Vintage gelatin silver print
2 15/16 x 3 3/4 inches
Philadelphia Museum of Art
The Lynne and Harold Honickman Gift of the
Julien Levy Collection, 2001 (2001-62-27)

Page 72
Deux paires de jambes, 1928-1929
(Dos pares de piernas)
Epreuve moderne gélatino-argentique, 1977
23.23 x 18.2 cm
The Museum of Modern Art, New York
(78.352.10)
Dépôt de Lawrence Schafran

Two Pairs of Legs, 1928-1929 (Dos pares de piernas)
Modern gelatin silver print, 1977
9 3/16 x 7 3/16 inches
The Museum of Modern Art, New York (78.352.10)
Extended loan from Lawrence Schafran

Page 73
Le Système nerveux sympathique, 1929
(Sistema nervioso del gran simpatico)
Epreuve gélatino-argentique moderne, 1974
24.1 x 18.8 cm
The Museum of Modern Art, New York
(848.78.9)
Donation de N. Carol Lipis

The Sympathetic Nervous System, 1929
(Sistema nervioso del gran simpatico)
Modern gelatin silver print 1974
9 1/2 x 7 3/8 inches
The Museum of Modern Art, New York
(848.78.9)
Gift of N. Carol Lipis

Page 74
Le Songe, 1931 (El Ensueño)
Epreuve gélatino-argentique d'époque
23 x 14.4 cm
The Museum of Modern Art, New York
(409.1942)

The Daydream, 1931, (El Ensueño)
Vintage gelatin silver print
9 1/16 x 5 11/16 inches
The Museum of Modern Art, New York
(409.1942)

Page 75
Cheval de bois, 1928-1929 (Caballo de Madera)
Epreuve gélatino-argentique moderne
24.1 x 18.7 cm
Throckmorton Fine Art, New York

Wooden Horse, 1928-1929 (Caballo de Madera)
Modern gelatin silver print
9 1/2 x 7 3/8 inches
Throckmorton Fine Art, New York

Page 77
Le Battage du blé, 1930-1932, (La Trilla)
Epreuve gélatino-argentique d'époque
18.1 x 24.3 cm
Philadelphia Museum of Art
Donation de Lynne et Harold Honickman
de la collection Julien Levy, 2001 (2001-62-36)

The Threshing, 1930-1932 (La Trilla)
Vintage gelatin silver print
7 1/8 x 9 9/16 inches
Philadelphia Museum of Art
The Lynne and Harold Honickman Gift of the
Julien Levy Collection, 2001 (2001-62-36)

Page 78
Le Coffret à visions, circa 1930
(Caja de visiones)
Epreuve gélatino-argentique d'époque
18.9 x 23.5 cm
Philadelphia Museum of Art
Donation de Lynne et Harold Honickman de la
collection Julien Levy, 2001 (2001-62-33)

Box of Visions, circa 1930 (Caja de visiones)
Vintage gelatin silver print
7 1/2 x 9 1/4 inches
Philadelphia Museum of Art
The Lynne and Harold Honickman Gift of the
Julien Levy Collection, 2001 (2001-62-33)

Page 79
Les Courbés, 1934 (Los Agachados)
19.1 x 24.9 cm
Epreuve gélatino-argentique d'époque
Collection particulière, Paris

The Crouched Ones, 1934 (Los Agachados)
Vintage gelatin silver print
7 3/5 x 10 inches
Private Collection, Paris

Page 80
Le gros poisson mange les petits, 1932
(El pez grande se come a los chicos)
Epreuve gélatino-argentique d'époque
9.8 x 7.1 cm
Ancienne collection Julien Levy
Galerie Kicken, Berlin

The Big Fish Eats the Little Ones, 1932
(El pez grande se come a los chicos)
Vintage gelatin silver print
3 7/8 x 2 3/4 inches
Former Julien Levy Collection
Kicken Gallery, Berlin

Page 81
Mannequins souriants, 1930 (Manaquís Riendo)
Epreuve gélatino-argentique d'époque
18.9 x 24.8 cm
The Art Institute of Chicago
Collection Julien Levy, don de Jean Levy
et de la succession Julien Levy

Laughing Mannequins, 1930
(Manaquís Riendo)
Vintage gelatin silver print
7 1/2 x 9 3/4 inches
The Art Institute of Chicago
Julien Levy Collection, gift of Jean Levy and
the Estate of Julien Levy

Page 82
Les Obstacles, 1929 (Los obstáculos)
Epreuve gélatino-argentique d'époque
19.1 x 22.7 cm
Philadelphia Museum of Art
Donation de Lynne et Harold Honickman
de la Collection Julien Levy, 2001 (2001-62-25)

The Obstacles, 1929 (Los obstáculos)
Vintage gelatin silver print
7 1/2 x 8 15/16 inches
Philadelphia Museum of Art
The Lynne and Harold Honickman Gift of the
Julien Levy Collection, 2001

Page 83
Mannequin avec voix, 1930 (Manaquí con voz)
Epreuve gélatino-argentique d'époque
23.3 x 18.7 cm
Philadelphia Museum of Art
Donation de Lynne et Harold Honickman
de la collection Julien Levy, 2001 (2001-62-34)

Mannequin with Voice, 1930 (Manaquí con voz)
Vintage gelatin silver print
9 3/16 x 7 3/8 inches
Philadelphia Museum of Art
The Lynne and Harold Honickman Gift of the
Julien Levy Collection, 2001 (2001-62-34)

Page 84
Outres, 1932 (Odres)
Epreuve gélatino-argentique d'époque
15.9 x 23.9 cm
The Art Institute of Chicago
Collection Julien Levy, don de Jean Levy et de
la succession Julien Levy (1988.157.9)

Wineskins, 1932 (Odres)
Vintage gelatin silver print
6 5/16 x 9 7/16 inches
The Art Institute of Chicago
Julien Levy Collection, gift of Jean Levy and
the Estate of Julien Levy (1988.157.9)

Page 85
Paysage au galop, 1932 (Paysage de equitacion)
Epreuve gélatino-argentique d'époque
16 x 23 cm
Howard Greenberg Gallery, New York

Landscape and Gallop, 1932 (Paysaje de
equitacion)
Vintage gelatin silver print
6 1/4 x 9 inches
Howard Greenberg Gallery, New York

Page 86
Le Roi et la Reine de la danse, circa 1931
(Reyes de danza)
Epreuve gélatino-argentique d'époque
23.2 x 17.8 cm
Throckmorton Fine Art, New York

The King and the Queen of the Dance, circa
1931 (Reyes de danza)
Vintage gelatin silver print
9 1/8 x 7 1/4 inches
Throckmorton Fine Art, New York

Page 87
Le Boxeur, circa 1930 (El boxeador)
Epreuve moderne gélatino-argentique
24.1 x 18.8 cm
Collection Famille Alvarez Bravo y Urbajtel,
Mexico

The Boxer, circa 1930 (El boxeador)
Modern gelatin silver print
9 1/2 x 7 3/8 inches
Alvarez Bravo y Urbajtel Family Collection,
Mexico

Page 88
Mannequin couvert, circa 1930
(Manaquí Tapado)
Epreuve au platine, circa 1970
25.4 x 20.3 cm
Gallery Ramis Barquet, New York

Covered Mannequin, 1930s (Manaquí Tapado)
Platinium print, circa 1970s
10 x 8 inches
Gallery Ramis Barquet, New York

Page 89
Sans titre, circa 1933,
Epreuve gélatino-argentique d'époque
8.9 x 7.3 cm
Philadelphia Museum of Art
Donation de Lynne et Harold Honickman
de la collection Julien Levy, 2001 (2001-62-28)

Untitled, circa 1933,
Vintage gelatin silver print
3 1/2 x 2 7/8 inches
Philadelphia Museum of Art
The Lynne and Harold Honickman Gift of the
Julien Levy Collection, 2001 (2001-62-28)

Page 91
La Fille des danseurs, 1933
(La hija de los danzantes)
Epreuve gélatino-argentique d'époque
23.4 x 16.9 cm
The Museum of Modern Art, New York
(408.1942)

The daughter of the Dancers, 1933 (La hija de
los danzantes)
Vintage gelatin silver print
9 3/16 x 6 5/8 inches
The Museum of Modern Art, New York
(408.1942)

Page 92
Notre Pain quotidien, 1929 (Los Venaditos)
Epreuve gélatino-argentique d'époque
17.9 x 23.8 cm
Philadelphia Museum of Art
Donation de Lynne et Harold Honickman
de la Collection Julien Levy, 2001 (2001-62-26)

Our Daily Bread, 1929 (Los Venaditos)
Vintage gelatin silver print
7 1/16 x 9 5/16 inches
Philadelphia Museum of Art
The Lynne and Harold Honickman Gift of the
Julien Levy Collection, 2001 (2001-62-26)

Henri Cartier Bresson

Page 103
Côte-d'Ivoire, 1931
Epreuve gélatino-argentique d'époque
17 x 23.4 cm
Fondation Henri Cartier-Bresson, Paris

Ivory Coast, 1931
Vintage gelatin silver print
6 3/4 x 9 1/4 inches
Fondation Henri Cartier-Bresson, Paris

Page 104
Mexique, 1934
Epreuve gélatino-argentique d'époque
16.6 x 24.9 cm
Fondation Henri Cartier-Bresson, Paris

Mexico, 1934
Vintage gelatin silver print
6 1/2 x 9 3/4 inches
Fondation Henri Cartier-Bresson, Paris

Page 105
Séville, Espagne, 1933
Epreuve gélatino-argentique d'époque
19.4 x 28.9 cm
The J. Paul Getty Museum, Los Angeles
(84.XM.1008.5)

Sevilla, Spain, 1933
Vintage gelatin silver print
7 5/8 x 11 3/8 inches
The J. Paul Getty Museum, Los Angeles
(84.XM.1008.5)

Page 106
Murcia, Espagne, 1934
Epreuve gélatino-argentique d'époque,
19 x 12.7 cm
Fondation Henri Cartier-Bresson, Paris

Murcia, Spain, 1934
Vintage gelatin silver print, printed by HCB
7 1/2 x 5 inches
Fondation Henri Cartier-Bresson, Paris

Page 107
Alicante, Espagne, 1933
Epreuve gélatino-argentique moderne
19 x 12,7 cm
Fondation Henri Cartier-Bresson, Paris

Alicante, Spain, 1933
Modern gelatin silver print
6 1/4 x 9 inches
Fondation Henri Cartier-Bresson, Paris

Page 109
Alicante, Espagne, 1933
Epreuve gélatino-argentique d'époque
16.3 x 23.7 cm
The Art Institute of Chicago
Collection Julien Levy, Fonds spécial pour
l'acquisition de photographies (1979.68)

Alicante, Spain, 1933
Vintage gelatin silver print
6 3/8 x 9 3/8 inches
The Art Institute of Chicago
Julien Levy Collection, Special Photography
Acquisition Fund (1979.68)

Page 110
Arsila, Maroc Espagnol, 1933
Epreuve gélatino-argentique d'époque
29.5 x 19.7 cm
The Art Institute of Chicago
Collection Julien Levy, don de Jean et Julien
Levy (1978.1054)

Arsila, Spanish Morocco, 1933
Vintage gelatin silver print
11 5/8 x 7 3/4 inches
The Art Institute of Chicago
Julien Levy Collection, gift of Jean and Julien
Levy (1978.1054)

Page 111
Italie, 1933
Epreuve gélatino-argentique d'époque
28.8 x 20.8 cm
The Art Institute of Chicago
Collection Julien Levy, don de Jean et Julien
Levy (1975.1133)

Italy, 1933
Vintage gelatin silver print
11 3/8 x 8 1/4 inches
The Art Institute of Chicago
Julien Levy Collection, gift of Jean and Julien
Levy (1975.1133)

Page 112
Paris, 1932
Epreuve gélatino-argentique d'époque
20 x 29.7 cm
The Art Institute of Chicago
Collection Julien Levy, don de Jean et Julien
Levy (1978.1052)

Paris, 1932
Vintage gelatin silver print
7 7/8 x 11 3/4 inches
The Art Institute of Chicago
Julien Levy Collection, gift of Jean and Julien
Levy (1978.1052)

Page 113
Paris, 1932-1933
Epreuve gélatino-argentique d'époque
19.6 x 29.3 cm
The Art Institute of Chicago
Collection Julien Levy, don de Jean et Julien
Levy (1978.1053)
Paris, 1932-1933
Vintage gelatin silver print
7 3/4 x 11 1/2 inches
The Art Institute of Chicago
Julien Levy Collection, gift of Jean and Julien
Levy (1978.1053)

Page 115
Trieste, Italie, 1930
Epreuve gélatino-argentique d'époque
22.3 x 29.6 cm
The Art Institute of Chicago
Collection Julien Levy, Fonds spécial pour
l'acquisition de photographies (1979.67)
Trieste, Italy, 1930
Vintage gelatin silver print
8 3/4 x 11 5/8 inches
The Art Institute of Chicago
Julien Levy Collection, Special Photography
Acquisition Fund (1979.67)

Page 116
Mexique, 1934
Epreuve gélatino-argentique d'époque
23.7 x 11.3 cm
Philadelphia Museum of Art
Don de Lynne et Harold Honickman de la
Collection Julien Levy, 2001 (2001-62-452)
Mexico, 1934
Vintage gelatin silver print
9 5/16 x 4 7/16 inches
Philadelphia Museum of Art
The Lynne and Harold Honickman Gift of the
Julien Levy Collection, 2001 (2001-62-452)

Page 117
Mexico, 1934
Epreuve gélatino-argentique d'époque
24.6 x 16.5 cm
Fogg Art Museum, Harvard University Art
Museums,
Don de Jean et Julien Levy, (P1979.186)
Mexico, 1934
Vintage gelatin silver print
9 5/8 x 6 1/2 inches
Fogg Art Museum, Harvard University
Art Museums,
Gift of Jean and Julien Levy, (P1979.186)

Page 118
Mexique, 1934
Epreuve gélatino-argentique d'époque
25.1 x 16.8 cm
Philadelphia Museum of Art
Don de Lynne et Harold Honickman de la
Collection Julien Levy, 2001 (2001-62-453)

Mexico, 1934
Vintage gelatin silver print
9 7/8 x 6 5/8 inches
Philadelphia Museum of Art
The Lynne and Harold Honickman Gift of the
Julien Levy Collection, 2001 (2001-62-453)

Page 119
Mexico, 1934
Epreuve gélatino-argentique d'époque
24.9 x 16.8 cm
Fogg Art Museum, Harvard University
Art Museums,
Gift of Jean and Julien Levy, (P1979.185)
Mexico, 1934
Vintage gelatin silver print
9 3/4 x 6 5/8 inches
Fogg Art Museum, Harvard University
Art Museums,
Gift of Jean and Julien Levy, (P1979.185)

Page 120
La Villette, Paris, 1929
Epreuve gélatino-argentique d'époque
23.1 x 16.1 cm
The Art Institute of Chicago
Collection Julien Levy, don de Jean et Julien
Levy (1978.1058)
La Villette, Paris, 1929
Vintage gelatin silver print
9 1/8 x 6 3/8 inches
The Art Institute of Chicago
Julien Levy Collection, gift of Jean and Julien
Levy (1978.1058)

Page 121
Rouen, France 1932
Epreuve gélatino-argentique d'époque
15.4 x 23.2 cm
Philadelphia Museum of Art
Don de Lynne et Harold Honickman de la
Collection Julien Levy, 2001 (2001-62-455)
Rouen, France 1932
Vintage gelatin silver print
6 1/16 x 9 1/8 inches
Philadelphia Museum of Art
The Lynne and Harold Honickman Gift of the
Julien Levy Collection, 2001 (2001-62-455)

Page 123
Hyères, France, 1932
Epreuve gélatino-argentique d'époque
19.8 x 29.5 cm
The Art Institute of Chicago
Collection Julien Levy, don de Jean et Julien
Levy (1975.1134)
Hyères, France, 1932
Vintage gelatin silver print
7 3/4 x 11 5/8 inches
The Art Institute of Chicago
Julien Levy Collection, gift of Jean and Julien
Levy (1975.1134)

Page 124
Cuba, 1934
Epreuve gélatino-argentique d'époque
16.7 x 25.2 cm
Fondation Henri Cartier-Bresson, Paris
Cuba, 1934
Vintage gelatin silver print
6 7/8 x 9 7/8 inches
Fondation Henri Cartier-Bresson, Paris

Page 125
Valence, Espagne, 1933
Epreuve gélatino-argentique d'époque
12.5 x 18.8 cm
The Art Institute of Chicago
Collection Julien Levy, Fonds spécial pour
l'acquisition de photographies (1979.69)
Valencia, Spain 1933
Vintage gelatin silver print
4 7/8 x 7 3/8 inches
The Art Institute of Chicago
Julien Levy Collection, Special Photography
Acquisition Fund (1979.69)

Page 126
Espagne, 1933
Epreuve gélatino-argentique d'époque
15.6 x 23.2 cm
The Art Institute of Chicago
Collection Julien Levy, Fonds spécial pour
l'acquisition de photographies(1979.63)
Spain, 1933
Vintage gelatin silver print
6 1/8 x 9 1/8 inches
The Art Institute of Chicago
Julien Levy Collection, Special Photography
Acquisition Fund (1979.63)

Page 127
Quai de Javel, Paris, 1932
Epreuve gélatino-argentique d'époque
16.5 x 24.5 cm
The Art Institute of Chicago
Collection Julien Levy, don de Jean et Julien
Levy (1978.1049)
Quai de Javel, Paris, 1932
Vintage gelatin silver print
6 1/2 x 9 5/8 inches
The Art Institute of Chicago
Julien Levy Collection, gift of Jean and Julien
Levy (1978.1049)

Page 129
Calle Cuauhtemoctzin, Mexico City, 1934
Epreuve gélatino-argentique moderne
16 x 23 cm
Fondation Henri Cartier-Bresson, Paris

Calle Cuauhtemoctzin, Mexico City, 1934
Modern gelatin silver print
6 1/4 x 9 inches
Fondation Henri Cartier-Bresson, Paris

Page 130
Mexique, 1934
Epreuve gélatino-argentique d'époque
24.9 x 16.7 cm
Philadelphia Museum of Art
Don de Lynne et Harold Honickman de la
Collection Julien Levy, 2001 (2001-62-462)

Mexico, 1934
Vintage gelatin silver print
9 13/16 x 6 9/16 inches
Philadelphia Museum of Art
The Lynne and Harold Honickman Gift of the
Julien Levy Collection, 2001 (2001-62-462)

Page 131
Cordoue, Espagne, 1933
Epreuve gélatino-argentique d'époque
18.1 x 12.3 cm
The Art Institute of Chicago
Collection Julien Levy, Fonds spécial pour
l'acquisition de photographies (1979.70)

Cordoba, Spain 1933
Vintage gelatin silver print
7 1/8 x 4 7/8 inches
The Art Institute of Chicago
Julien Levy Collection, Special Photography
Acquisition Fund (1979.70)

Page 132
Piazza della Signoria, Florence, Italie, 1933
Epreuve gélatino-argentique d'époque
20.1 x 29.7 cm
The Art Institute of Chicago
Collection Julien Levy, don de Jean et Julien
Levy (1978.1050)

Piazza della Signoria, Florence, Italy, 1933
Vintage gelatin silver print
7 7/8 x 11 3/4 inches
The Art Institute of Chicago
Julien Levy Collection, gift of Jean and Julien
Levy (1978.1050)

Page 133
Livourne, Italie 1933
Epreuve gélatino-argentique d'époque
21.5 x 29.6 cm
Philadelphia Museum of Art
Don de Lynne et Harold Honickman de la
Collection Julien Levy, 2001 (2001-62-461)

Livorno, Italy 1933
Vintage gelatin silver print
8 7/16 x 11 5/8 inches
Philadelphia Museum of Art
Don de Lynne et Harold Honickman de la
Collection Julien Levy, 2001 (2001-62-461)

Page 135
Barrio Chino, Barcelone, Espagne 1933
Epreuve gélatino-argentique moderne
19 x 12.7 cm
Fondation Henri Cartier-Bresson, Paris

Barrio Chino, Barcelona, Spain 1933
Modern gelatin silver print
7 1/2 x 5 inches
Fondation Henri Cartier-Bresson, Paris

Page 136
Tehuantepec, Mexico, 1934
Epreuve gélatino argentique d'époque
15.4 x 21.6 cm
Fondation Henri Cartier-Bresson, Paris

Tehuantepec, Mexico, 1934
Vintage gelatin silver print
6 1/8 x 8 1/2 inches
Fondation Henri Cartier-Bresson, Paris

Page 137
Calle Cuauhtemoctzin, Mexico, 1934
Epreuve gélatino-argentique d'époque
17.8 x 25 cm
The Art Institute of Chicago
Collection Julien Levy, Fonds spécial pour
l'acquisition de photographies (1979.64)

Calle Cuauhtemoctzin, Mexico City, 1934
Vintage gelatin silver print
7 x 9 7/8 inches
The Art Institute of Chicago
Julien Levy Collection, Special Photography
Acquisition Fund (1979.64)

Page 139
Mexico, 1934
Epreuve gélatino argentique d'époque
11.3 x 17 cm
Ancienne collection André Breton
Collection Sylvio Perlstein Anvers,
Courtesy Galerie 1900-2000, Paris

Mexico, 1934
Vintage gelatin print
4 1/2 x 6 3/4 inches
Former André Breton Collection,
Sylvio Perlstein Collection Antwerp,
Courtesy Galerie 1900-2000, Paris

Walker Evans

Page 149
Vagabond au Prado, La Havane 1933
Epreuve gélatino-argentique d'époque
16.9 x 23.8 cm
The Art Institute of Chicago
Julien Levy Collection, don de Jean Levy
et de la succession Julien Levy (1988.157.29)

Vagrant in the Prado of Havana, 1933
Vintage gelatin silver print
6 5/8 x 9 3/8 inches
The Art Institute of Chicago
Julien Levy Collection, gift of Jean Levy
and the Estate of Julien Levy (1988.157.29)

Page 150
Cireurs de chaussures, La Havane, 1933
Epreuve gélatino-argentique d'époque
15 x 22.8 cm
The Metropolitan Museum of Art, New York
Don de Lincoln Kirstein, 1952 (52.562.7)
Shoeshine Newsstand, Downtown Havana,
1933
Vintage gelatin silver print
5 15/16 x 9 inches
The Metropolitan Museum of Art, New York
Gift of Lincoln Kirstein, 1952 (52.562.7)

Page 151
Dans la vieille ville, La Havane, 1933
Epreuve gélatino-argentique d'époque
20 x 15.2 cm
The J. Paul Getty Museum, Los Angeles
(84.XM.956.262)

Havana Corner, Old Havana, 1933
Vintage gelatin silver print
7 7/8 x 6 inches
The J. Paul Getty Museum, Los Angeles
(84.XM.956.262)

Page 152
Façade, La Havane, 1933
Epreuve gélatino-argentique d'époque
12.1 x 17.1 cm
The J. Paul Getty Museum, Los Angeles
(84.XM.956.236)

Building Façade, Havana, 1933
Vintage gelatin silver print
4 13/16 x 6 3/4 inches
The J. Paul Getty Museum, Los Angeles
(84.XM.956.236)

Page 153
Mendiant, La Havane, 1933
Epreuve gélatino-argentique d'époque
18.3 x 23.9 cm
The J. Paul Getty Museum, Los Angeles
(84.XM.956.273) *Page*

Beggar, Havana, 1933
Vintage gelatin silver print
7 3/16 x 9 3/8 inches
The J. Paul Getty Museum, Los Angeles
(84.XM.956.273)

Page 155
La Havane, 1933
Epreuve gélatino-argentique d'époque
24 x 13.4 cm
The Metropolitan Museum of Art, New York
Don de Lincoln Kirstein, 1952 (52.562.2)
Citizen in Downtown Havana, 1933
Vintage gelatin silver print
9 7/16 x 5 1/4 inches
The Metropolitan Museum of Art, New York
Gift of Lincoln Kirstein, 1952 (52.562.2)

Page 156
Entrée de cinéma avec l'affiche de "L'Adieu aux armes," La Havane, 1933
Epreuve gélatino-argentique d'époque
15.2 x 24 cm
The Metropolitan Museum of Art, New York
Don de Arnold H. Crane, 1972 (1972. 742.15)

Cinema Entrance with Movie Poster "A Farewell to Arms," Havana, 1933
Vintage gelatin silver print
6 x 9 7/16 inches
The Metropolitan Museum of Art, New York
Gift of Arnold H. Crane, 1972 (1972.742.15)

Page 157
Cinéma, La Havane, 1933
Epreuve gélatino-argentique moderne, circa 1970
16.2 x 21.2 cm
The Metropolitan Museum of Art, New York
Don de Arnold H. Crane, 1971 (1971.646.12)

Cinema, Havana, 1933
Modern gelatin silver print, circa 1970
6 3/8 x 8 3/8 inches
The Metropolitan Museum of Art, New York
Gift of Arnold H. Crane, 1971 (1971.646.12)

Page 159
Epicerie, La Havane, 1933
Epreuve gélatino-argentique ancienne
16.3 x 21.5 cm
Harry Lunn Estate
Courtesy Galerie Baudoin Lebon, Paris

Village General Store, Havana, 1933
Early gelatin silver print
6 3/8 x 8 1/2 inches
Harry Lunn Estate
Courtesy Galerie Baudoin Lebon, Paris

Page 161
Studio de photographie, New York, 1934
Epreuve gélatino-argentique d'époque
18.9 x 14.7 cm
The Metropolitan Museum of Art, New York
Don de Lincoln Kirstein, 1950 (50.539.12)

License Photo Studio, New York, 1934
Vintage gelatin silver print
7 7/16 x 5 13/16 inches
The Metropolitan Museum of Art, New York
Gift of Lincoln Kirstein, 1950 (50.539.12)

Page 162
Vitrine d'une boutique d'occasions, 1930
Epreuve gélatino-argentique d'époque
11.4 x 16.4 cm
The J. Paul Getty Museum, Los Angeles
(84.XM.956.63)

Secondhand Shop Window, 1930
Vintage gelatin silver print
4 1/2 x 6 7/16 inches
The J. Paul Getty Museum, Los Angeles
(84.XM.956.63)

Page 163
New York, circa 1930
Epreuve gélatino-argentique d'époque
15.8 x 22 cm
The Art Institute of Chicago
Julien Levy Collection, don de Jean Levy
et de la succession Julien Levy (1988.157.30)

New York City, circa 1930
Vintage gelatin silver print
6 1/4 x 8 5/8 inches
The Art Institute of Chicago
Julien Levy Collection, gift of Jean Levy and the Estate of Julien Levy (1988.157.30)

Page 164
Vitrine, Brooklyn, New York, 1931
Epreuve gélatino-argentique ancienne
17 x 12 cm
Fonds Harry Lunn
Courtesy Galerie Baudoin Lebon, Paris

Store Window, Brooklyn, New York, 1931
Early gelatin silver print
6 3/4 x 4 3/4 inches
Haarry Lunn Estate
Courtesy Galerie Baudoin Lebon, Paris

Page 165
Cantine, Second Avenue, New York, 1931
Epreuve gélatino-argentique d'époque
18.3 x 14.9 cm
The J. Paul Getty Museum, Los Angeles
(84.XM.956.439)

Second Avenue Lunch, New York City, 1931
Vintage gelatin silver print
7 3/16 x 5 7/8 inches
The J. Paul Getty Museum, Los Angeles
(84.XM.956.439)

Page 166
Affiche de cinéma déchirée, 1930
16.2 x 11.2 cm
The Museum of Modern Art, New York (459.66)
Acquisition

Torn Movie Poster, 1930
6 3/8 x 4 3/8 inches
The Museum of Modern Art, New York
(459.66)
Purchase

Page 167
South Street, New York, 1932
Epreuve gélatino-argentique tardive
15.6 x 20.5 cm
The J. Paul Getty Museum, Los Angeles
(84.XM.956.504)

South Street, New York City, 1932
Gelatin silver print, printed later
6 1/8 x 8 1/16 inches
The J. Paul Getty Museum, Los Angeles
(84.XM.956.504)

Page 168
Restes d'un incendie, Ossining, état de New York, 1930
Epreuve gélatino argentique d'époque
20 x 15.5 cm
The Metropolitan Museum of Art, New York
Acquisition grâce au don de La Horace
W. Goldsmith Foundation, 1999 (1999.20.2)

Fire Ruin in Ossining, New York, 1930
Vintage gelatin silver print
7 7/8 x 6 1/8 inches
The Metropolitan Museum of Art, New York
Purchase, The Horace W. Goldsmith Foundation Gift, 1999 (1999.20.2)

Page 169
Bougies et ex-votos, New York, circa 1929-1930
Epreuve gélatino-argentique d'époque
21.9 x 17.2 cm
Collection de la Gilman Paper Company, New York

Votive Candles, New York City, circa 1929-1930
Vintage gelatin silver print
8 5/8 x 6 3/4 inches
The Gilman Paper Company Collection, New York

Page 170
Etude, état de New York, 1932
Epreuve gélatino argentique d'époque
13.75 x 11.25 cm
Collection Sandra Alvarez de Toledo, Paris

Architectural Study, New York State, 1932
Vintage gelatin silver print
5 1/2 x 4 1/2 inches
Collection Sandra Alvarez de Toledo, Paris

Page 171
Devanture, La Nouvelle Orléans, Louisiane, 1935
Epreuve gélatino-argentique d'époque
24.4 x 19.4 cm
The J. Paul Getty Museum, Los Angeles
(84.XM.956.453)

Sidewalk and Shop front in New Orleans, Louisiana, 1935
Vintage gelatin silver print
9 5/8 x 7 5/8 inches
The J. Paul Getty Museum, Los Angeles
(84.XM.956.453)

Page 173
Ecurie, Natchez, Mississippi, 1935
Epreuve gélatino argentique d'époque
18.6 x 17.8 cm
Collection Sandra Alvarez de Toledo, Paris

Stable, Natchez, Mississippi, 1935
Vintage gelatin silver print
7 1/2 x 7 1/8 inches
Collection Sandra Alvarez de Toledo, Paris

Page 174
Maisons à La Nouvelle Orléans, 1935
Epreuve gélatino-argentique d'époque
9.5 x 16.8 cm
Collection Joyce et Robert Menschel, New York

New Orleans Houses, 1935
Vintage gelatin silver print
3 3/4 x 6 5/8 inches
Collection of Joyce and Robert Menschel, New York

Page 175
Plantation de l'oncle Sam, Convent, Louisiane, 1935
Epreuve gélatino-argentique d'époque
21.9 x 18.1 cm
The J. Paul Getty Museum, Los Angeles
(84.XM.956.315)

Uncle Sam Plantation, Convent, Louisiana, 1935
Vintage gelatin silver print
8 5/8 x 7 1/8 inches
The J. Paul Getty Museum, Los Angeles
(84.XM.956.315)

Page 176
Lit et Poêle, Truro, Massachusetts, 1931
Epreuve gélatino-argentique d'époque
15 x 19.2 cm
Collection de la Gilman Paper Company, New York

Bed and Stove, Truro, Massachusetts, 1931
Vintage gelatin silver print
5 7/8 x 7 1/2 inches
The Gilman Paper Company Collection, New York

Page 177
La Nouvelle Orléans, Louisiane, 1935
Epreuve gélatino-argentique d'époque
8.1 x 13.2 cm
The Museum of Modern Art, New York
(1462.68)
Donation anonyme

New Orleans, Louisiana, 1935
Vintage gelatin silver print
3 1/4 x 5 3/16 inches
The Museum of Modern Art, New York
(1462.68)
Anonymous Fund

Page 178
Plantation, Louisiane, 1935
Epreuve gélatino-argentique d'époque
17.2 x 23.4 cm
Collection de la Gilman Paper Company, New York

Room in Louisiana Plantation House, 1935
Vintage gelatin silver print
6 3/4 x 9 1/4 inches
The Gilman Paper Company Collection, New York

Page 179
Quartier Français, La Nouvelle Orléans, 1935
Epreuve gélatino-argentique d'époque
17.2 x 21.1 cm
The J. Paul Getty Museum, Los Angeles
(84.XM.956.449)

French Quarter House in New Orleans, 1935
Vintage gelatin silver print
6 3/4 x 8 5/16 inches
The J. Paul Getty Museum, Los Angeles
(84.XM.956.449)

MANUEL ALVAREZ BRAVO

1902	Naissance à Mexico. Son père est enseignant et sa mère élève les cinq enfants.
1908-14	Fréquente l'école des frères de Marie à Tlalpan près de Mexico. Les cours sont interrompus par les combats de rue de la révolution de 1910 qui marquent durablement le jeune Alvarez Bravo.
1915	Interrompt sa scolarité pour travailler chez un fabricant de textile afin d'aider sa famille.
	S'initie à la photographie en partie grâce à un de ses camarades de classe.
1916-31	Travaille pour la Trésorerie générale de la nation.
1917	Suit des cours du soir de littérature et de musique à l'Academia de San Carlos. Parallèlement, il étudie la peinture auprès d'Antonio Garduño.
1923	Edward Weston et Tina Modotti s'installent au Mexique. Leurs photos fréquemment publiées dans la presse frappent Manuel Alvarez Bravo. Rencontre le photographe allemand Hugo Brehme qui l'initie au travail dans une chambre noire.
1924	Achète un appareil photo.
1928	Participe au « Primer Salón Mexicano de Fotografia », la plus importante exposition photographique de Mexico.
1929	Expose au Berkeley Art Museum. Ses photos côtoient celles d'Imogen Cunningham, de Dorothea Lange et de Tina Modotti.
1930	Soupçonnée d'avoir participé à l'attentat contre le président Pascual Ortiz Rubio, Tina Modotti est expulsée du Mexique. Manuel Alvarez Bravo la remplace à la revue *Mexican Folkways*.
	Fait l'acquisition d'un livre d'Eugène Atget dont l'œuvre l'inspirera.
1932	Première exposition individuelle à la Galeria Posada (Mexico).
1934	Rencontre Henri Cartier-Bresson. Produit son unique long métrage, *Tehuantepec*.
1935	Expose en mars avec Henri Cartier-Bresson au Palacio de Bellas Artes à Mexico et en avril avec Walker Evans et HCB à la Galerie Julien Levy, New York.
1938	Rencontre André Breton dont il fait le portrait.
1939	André Breton inclut des photos d'Alvarez Bravo dans l'exposition surréaliste *Mexique* à la galerie parisienne Renou et Colle. Alvarez Bravo illustre un article d'André Breton, « Souvenir du Mexique », publié dans *Minotaure*.
1940	Participe à L' « Exposición Internacional del Surrealismo » à la Galeria de Arte Mexicano.
	Participe à l'exposition « Twenty Centuries of Mexican Art » organisée par le Museum of Modern Art (MoMA).
1943-59	Photographe de plateau pour John Ford, Luis Buñuel et de nombreux films réalisés au Mexique. Devient photographe attitré à la Sección de Técnicos y Manuales del Sindicato de Trabajadores de la Producción Cinematografica de México.
1959	Quitte l'univers du cinéma et anime le Fondo Editorial de la Plástica Mexicana.
1960-61	Voyage en Europe.
1968	Exposition au Palacio de Bellas Artes.
1971	Grande exposition organisée au Pasadena Museum (Californie) qui se déplace au MoMA.
1976	Ouverture d'une salle Manuel Alvarez Bravo au Museo de Arte Moderno de Mexico.
1984	Reçoit le Prix Hasselblad (Suède).
1986	Expose trois cent photographies au musée d'Art moderne de la ville de Paris dans le cadre du « Mois de la photo ».
1993	Nommé *Creador Emérito* par le Consejo Nacional para la Cultura y las Artes.
1997	Rétrospective de son œuvre au MoMA de New York.
2001	Exposition au Getty Museum.
2002	Manuel Alvarez Bravo meurt à Mexico à l'âge de 100 ans.

1902	Born in Mexico City. His father worked as a teacher, while his mother raised their five children.
1908-14	Attends school run by the Catholic Brothers of Mary at Tlalpan near Mexico City. Classes are interrupted by street fighting during the Revolution of 1910, events which would have an enduring effect on young Alvarez Bravo.
1915	Suspends his education in order to go to work for a textile manufacturer to aid his family financially. Takes up photography for the first time, encouraged, in part, by the father of one of his classmates.
1916-31	Works for Mexico's Treasury Department.
1917	Pursues night classes in literature and music at the Academy of San Carlos. At the same time, he studies painting with Antonio Garduño.
1923	Edward Weston and Tina Modotti move to Mexico City. Alvarez Bravo is impressed by their photographs, which appear frequently in the press. Meets the German photographer Hugo Brehme, who initiates him to darkroom procedures.
1924	Purchases a camera.
1928	Participates in 'Primer Salón Mexicano de Fotografia', the most important photography exhibition in Mexico City.
1929	Exhibits at the Berkeley Art Museum. His photographs hang next to those of Imogen Cunningham, Dorothea Lange and Tina Modotti.
1930	Suspected of having participated in the assassination attempt against President Pascual Ortiz Rubio, Tina Modotti is expelled from Mexico. Alvarez Bravo assumes her position as photographer at the magazine *Mexican Folkways*. He buys a book of photographs by Eugène Atget, whose work was to have a strong impact on him.
1932	First solo exhibition at *Galeria Posada* in Mexico City.
1934	Meets Henri Cartier-Bresson. Produces his only full-length film, *Tehuantepec*.
1935	Exhibits with Cartier-Bresson at the Palacio de Bellas Artes in Mexico City in March, and with Cartier-Bresson and Walker Evans at the Julien Levy Gallery in New York in April.
1938	Meets André Breton and takes his portrait.
1939	Breton includes Alvarez Bravo's photographs in the Surrealist exhibition *Mexique* at the Paris gallery, Renou et Colle. Alvarez Bravo also provides the illustrations for Breton's article, 'Souvenir du Mexique,' published in *Minotaure*.
1940	Participates in the *Exposición Internacional del Surrealismo* at the Galeria de Arte Mexicano. He is included in the exhibition Twenty Centuries of Mexican Art organized by the Museum of Modern Art (MoMA) in New York.
1943-59	Works as a photographer and camera operator for the *Sindicato de Trabajadores de la Producción Cinematografica de México*, during which time he collaborates with John Ford, Luis Buñuel and other film directors.
1959	Leaves world of cinema and co-founds *El Fondo Editorial de la Plástica Mexicana*.
1960-61	Travels to Europe.
1968	Is featured in an exhibition at the Palacio de Bellas Artes.
1971	Solo exhibition organized by the Pasadena Art Museum (now the Norton Simon Museum), California, which goes on to MoMA.
1976	Opening of the Manuel Alvarez Bravo room, a permanent gallery of his work, at the Museo de Arte Moderno, Mexico City, which remains on display until 1982.
1984	Is awarded the Hasselblad Prize in Sweden.
1986	Exhibits 300 photographs in a retrospective held at the Musée d'Art Moderne de la Ville de Paris within the framework of the 'Mois de la Photo.'
1993	Named *Creador Emérito* by the *Consejo Nacional para la Cultura y las Artes.*
1997	Retrospective at MoMa in New York.
2001	Exhibition at the Getty Museum, Los Angeles.
2002	Alvarez Bravo dies in Mexico City aged 100 years.

HENRI CARTIER-BRESSON

1908	Conçu à Palerme, en Sicile. Né le 22 août à Chanteloup, Seine-et-Marne. Etudes secondaires au lycée Condorcet, pas de diplôme.
1923	Se passionne pour la peinture et l'attitude des surréalistes.
1927-28	Etudie la peinture à l'atelier d'André Lhote.
1931	Parti à l'aventure en Côte-d'Ivoire, il y reste un an et prend ses premières photographies. A son retour, il découvre le Leica, qui devient son outil de prédilection. Voyage en Europe et se consacre à la photographie.
1933	Expose à la Galerie Julien Levy de New-York.
1934	Part un an au Mexique avec une expédition ethnographique. Il expose ses photographies au Palacio de Bellas Artes, Mexico, avec Manuel Alvarez Bravo.
1935	Séjourne aux Etats-Unis où il prend ses premières photographies de New York et s'initie au cinéma avec Paul Strand.
1936-39	Second assistant de Jean Renoir pour la mise en scène de *La vie est à nous*, puis pour *la Partie de Campagne* et *la Règle du jeu* avec Jacques Becker et André Zvoboda.
1937	Réalise *Victoire de la vie*, documentaire sur les hôpitaux en Espagne républicaine pendant la guerre d'Espagne. Louis Aragon l'introduit à la revue *Regards*, où il publie plusieurs reportages dont le couronnement du roi George VI.
1940	Fait prisonnier par les Allemands, il réussit à s'évader en février 1943 après deux tentatives infructueuses.
1943	Réalise une fameuse série de portraits, dont Matisse, Picasso, Braque et Bonnard.
1944-45	S'associe à un groupe de professionnels qui photographie la libération de Paris. Il réalise *le Retour*, documentaire sur le rapatriement des prisonniers de guerre et des déportés.
1947	Passe plus d'un an aux Etats-Unis pour compléter une exposition « posthume » dont le Museum of Modern Art de New York (MoMA) avait pris l'initiative, le croyant disparu pendant la guerre. Fonde l'agence coopérative Magnum Photos avec Robert Capa, David Seymour et George Rodger.
1948-50	Passe trois ans en Orient, en Inde (à la mort de Gandhi), en Chine (pendant les six derniers mois du Guomindang et les six premiers mois de la Chine populaire) et en Indonésie (au moment de son indépendance).
1952-53	Vit en Europe.
1952	Publie avec Tériade son premier livre, *Images à la sauvette*, avec une couverture de Matisse.
1954	Premier photographe admis en URSS après la détente de la guerre froide. Publie *Danses à Bali*. Début d'une longue collaboration avec Robert Delpire.
1958-59	Retourne en Chine pour trois mois à l'occasion des 10 ans de la République populaire.
1963	Retourne au Mexique et y reste quatre mois. *Life Magazine* l'envoie à Cuba.
1969-70	Réalise aux Etats Unis deux documentaires pour CBS News.
1975	Se consacre au dessin. Le portrait et le paysage photographiques continuent de l'intéresser.
1986	Exposition « The Early Work » au Museum of Modern Art de New York.
1988	Exposition hommage au Centre national de la Photographie à Paris.
2003	Rétrospective HCB « De qui s'agit-il ? » à la Bibliothèque nationale de France, puis à la Fundaciao Caixa de Barcelona Ouverture de la Fondation Henri Cartier-Bresson à Paris.
2004	Rétrospective HCB « De qui s'agit-il ? » au Gropius-Bau, Berlin. Henri Cartier-Bresson meurt le 3 Août à Montjustin.

1908	Conceived in Palermo, Sicily. Born 22 August in Chanteloup, Seine et Marne. Attends Secondary school, but leaves without taking a diploma.
1923	Develops a passion for painting and, in particular, the work and attitude of the Surrealist group.
1927-28	Studies painting in the studio of André Lhote.
1931	Sets off in search of adventure to the Ivory Coast, where he remains for a year taking his first photographs. Upon his return, he discovers the Leica, which becomes his preferred instrument. Travels in Europe and dedicates himself to photography.
1933	Exhibits at the Julien Levy Gallery in New York.
1934	Spends a year in Mexico on an ethnographic expedition. He exhibits his photographs at the Palacio de Bellas Artes in Mexico City with those of Manuel Alvarez Bravo.
1935	Sojourns in the United States, where he takes his first photographs of New York and is introduced to cinema by Paul Strand.
1936-39	Second assistant to Jean Renoir for the production of 'La Vie est à nous,' then for 'La Partie de campagne,' and 'La Règle du jeu' with Jacques Becker and André Zvoboda.
1937	Directs 'Victoire de la vie,' a documentary about the hospitals in republican Spain during the Spanish Civil War. Louis Aragon invites him to contribute to the revue *Regards*, where he publishes several illustrated reports, including one on the coronation of King George VI of England.
1940	Taken prisoner by the Germans, he manages to escape in February 1943 after two previous attempts were unsuccessful.
1943	Completes a famous series of portraits, including ones of Matisse, Picasso, Braque and Bonnard.
1944-45	Joins a group of professional photographers who record the liberation of Paris. He directs 'Le Retour,' a documentary on the repatriation of prisoners of war and deportees.
1947	Spends over a year in the United States to complete a 'posthumous' exhibition initiated by the Museum of Modern Art (MoMA) under the mistaken impression that he had died during the war. Founds the cooperative press agency Magnum Photos with Robert Capa, David Seymour and George Rodger.
1948-50	Spends three years in the Orient: in India (at the moment of Gandhi's death); in China (during the final six months of the Kuomintang and the first sixth months of popular rule); and in Indonesia (as it asserted its independence).
1952-53	Resides in Europe
1952	Publishes his first book, with Tériade, *Images à la Sauvette*, with a cover by Matisse.
1954	Is the first photographer admitted into the Soviet Union after the détente in the Cold War. Publishes *Danses à Bali*. Beginning of a long collaboration with Robert Delpire.
1958-59	Returns to China for three months for the tenth anniversary of the People's Republic.
1963	Returns to Mexico and remains there for four months. *Life Magazine* sends him to Cuba.
1969-70	Directs two documentaries for CBS News in the United States.
1975	Devotes himself to drawing. Portrait and landscape photography continue to interest him.
1986	Exhibition 'The Early Work' at the Museum of Modern Art, New York.
1988	Tribute exhibition held at the Centre National de la Photographie à Paris.
2003	Retrospective 'De qui s'agit-il?' at the Bibliothèque Nationale de France and Fundaciao Caixa de Barcelona Opening of the Fondation Henri Cartier-Bresson in Paris.
2004	Retrospective 'De qui s'agit-il?' at the Gropius-Bau, Berlin. Henri Cartier-Bresson dies on August 3 in Montjustin.

WALKER EVANS

1903	Naissance à Saint Louis dans une famille cossue du Midwest américain. Grandit à Chicago.
1919	Envoyé en pension dans le Connecticut après le divorce de ses parents.
1922	Diplômé de la Phillips Academy (Massachusetts). Etudie la littérature au Williams College. Passe son temps à lire des livres dans la bibliothèque.
1923	Décide de quitter Williams College et part pour New York, où il commence à écrire.
1926-27	Séjourne à Paris, où il suit des cours de littérature à la Sorbonne. Rencontre son héros, James Joyce, sans oser lui parler.
1927	De retour à New York, il traduit Cocteau et Larbaud, travaille pour une librairie et rencontre des amis qui lui font découvrir la photographie.
1928	Frustré par le chômage et son incapacité à élaborer des modes personnels d'expression littéraire, Evans fait l'acquisition d'un appareil photo et décide de devenir photographe. Mène une vie de bohème à Greenwich Village où il rencontre les écrivains Hart Crane, James Agee et l'artiste Ben Shahn avec lequel il travaille et cohabite pendant un temps. Il se lie d'amitié avec Lincoln Kirstein qui est déjà une des figures clés de la scène culturelle américaine. Berenice Abbott lui fait découvrir l'œuvre d'Atget.
1930	Prend ses premières photos, des maisons américaines du XIXᵉ siècle, qui sont publiées dans un livre de poésie de Hart Crane (*The Bridge*).
1933	Walker Evans découvre les photos d'Henri Cartier-Bresson, exposées pour la première fois à New York à la Galerie Julien Levy. Reçoit sa première commande et part à Cuba, alors en pleine crise politique, afin de fournir des photos pour le livre de Carleton Beals – *The Crime of Cuba*.
1935	Pour le Museum of Modern Art (MoMA), il photographie l'exposition « African Negro Art ».
1935-38	Réalise un reportage photographique dans les états du Sud des Etats Unis pour la Ressettlement Administration (RA) qui deviendra en 1938 la Farm Security Administration (FSA).
1936	Séjourne trois semaines avec James Agee dans des familles de métayers à Hale County (Alabama) afin de réaliser un article pour le journal *Fortune*, mais celui-ci le refuse et le reportage ne sera pas publié. Il faut attendre la sortie de *Let Us Now Praise Famous Men* en 1941 pour que ces photographies soient publiées.
1938	Evans entame une série de portraits réalisés dans le métro new-yorkais. Exposition «Walker Evans : American Photographs» au MoMA. C'est la première exposition que ce musée consacre à l'œuvre d'un seul photographe.
1941	Walker Evans et James Agee publient *Let Us Now Praise Famous Men*.
1943-45	Reportages pour *Time Magazine*.
1945-65	Publie régulièrement textes et photos dans *Fortune*. Enseigne à l'université de Yale.
1948	Rétrospective « Walker Evans » à l'Art Institute de Chicago.
1950	Commence à photographier des paysages industriels américains.
1959	Reçoit une bourse de la Fondation Guggenheim.
1965	Nommé professeur d'université à Yale.
1966	Publication de *Many Are Called*.
1971	Rétrospective au MoMA.
1975	Walker Evans meurt à New Haven, Connecticut.

1903	Born in St.Louis to a well-to-do Midwestern American family. Grows up in Chicago.
1919	Sent to boarding school in Connecticut following his parents' divorce.
1922	Graduates from Phillips Academy (Massachussetts). Enrols at Williams College to study literature and passes much of his time reading books in the library.
1923	Leaves Williams College and moves to New York, where he begins writing.
1926-27	Sojourns in Paris, where he takes literature classes at the Sorbonne. Encounters his hero James Joyce without daring to speak to him.
1927	Returns to New York, where he works in a bookshop and translates Cocteau and Larbaud, while his new group of friends introduce him to photography.
1928	Frustrated by unemployment and his incapacity to develop a unique literary voice, he photographs more and experiments with different cameras.
1930	Takes his first photographs of 19th-century American houses, which are published in a book of poetry by Hart Crane, *The Bridge*. Lives Bohemian life in Greenwich Village, where he meets the writers Hart Crane and James Agee, as well as the artist Ben Shahn, with whom he works and shares an apartment for a time. Befriends Lincoln Kirstein, who has already established himself as an important figure on the artistic scene. Bérénice Abbot introduces him to Eugene Atget's work.
1933	Walker Evans discovers the work of Henri Cartier-Bresson, exhibited for the first time in New York at the Julien Levy Gallery. Receives his first commission and departs for Cuba, which was engulfed in political turmoil, in order to shoot images for Carlton Beals's book, *The Crime of Cuba*.
1935	Photographs the exhibition 'African Negro Art' for the Museum of Modern Art.
1935-38	Evans is commissioned to undertake a reportage in the southern United States for the Resettlement Administration (RA), which, in 1938, becomes the Farm Security Administration (FSA).
1936	Spends three weeks with James Agee among sharecropping families in Hale County, Alabama, in order to gather material for an article for *Fortune*, which declines to accept the finished piece. Evans's photographs for this project are published only in 1941 with the appearance in print of *Let Us Now Praise Famous Men*.
1938	Begins series of portraits taken in the New York Subway with a camera hidden under his coat. 'Walker Evans: American Photographs' exhibition at the Museum of Modern Art in New York. It is the first exhibition consecrated to the work of an individual photographer at the museum.
1941	Walker Evans and James Agee publish *Let us Now Praise Famous Men*.
1943-44	Undertakes assignments for *Time Magazine*.
1945-65	Publishes his photographs in *Fortune*. Teaches at Yale University.
1948	'Walker Evans' Retrospective held at the Art Institute of Chicago.
1950	Begins photographing American industrial landscapes.
1959	Receives a grant from the Guggenheim Foundation.
1965	Named university professor at Yale.
1966	Publishes *Many Are Called*.
1971	Retrospective at MoMA.
1975	Walker Evans dies at New Haven, Connecticut.

REMERCIEMENTS / ACKNOWLEDGEMENTS

John Alexander • Sandra Alvarez de Toledo • Aurélia Alvarez Urbajtel • Colette Alvarez Urbajtel • Peter Barberie • Jonathan Bayer • Hendrik Berinson • Amy Berman • Craig Block • Monique Bourlet • Jacklyn Burns • Anne Cartier-Bresson • Mélanie Cartier-Bresson • Henry Chapier • Virginie Chardin • Jean-François Couvreur • Deana Cross • Malcolm Daniel • Lisa d'Acquisto • Agnès de Gouvion Saint-Cyr • Sylviane de Decker • Evelyne Daitz • Jean-Olivier Despres • Marie Difilippantonio • Pauline Duclos • Marie-Thérèse Dumas • Margit Erb • Robert and Randi Fisher • David Fleiss • Jeffrey Fraenkel • Martine Franck • Agathe Gaillard • Peter Galassi • Virgilio Garza • Mikka Gee Conway • Judith Gómez del Campo • Howard Greenberg • Gaïa Bianchi di Lavagna • Alain Gilbert • Michelle Heinrici • Michael Hoppen • Anne Horton • Mercedes Iturbe • Judith Keller • Mark Kelman • Annette Kicken • Susan Kismaric • Leslie Kott Wakeford • Michelle Lamunière • Baudoin Lebon • Jonathan Leiter • Luke Leonard • Deborah Lepp • Helen Levitt • Anne Lyden • Toni MacDonald-Fein • Laurène Macé • Magnum photos • Peter Benson Miller • Deborah Martin Kao • Jean-Luc Monterosso • Anna Moritz • Robert and Betsy Miller • Nestor Montilla • Weston Naef • Sylvio Perlstein • Amanda Prugh • David Raymond • Jeff Rosenheim • Ingrid Schaffner • Shannon Schuler • Lilette & Sam Szafran • Fazal Sheikh • Steidl Team • Sam Stourdzé • Alexandre Therwath • David Travis • Spencer Throckmorton • Maria Umali • Thomas Walther • Katherine Ware • Helen Wright • Clark Winter Jr.

Book design by Gerhard Steidl / Claas Möller
Scans done at Steidl's digital darkroom
Production and printing: Steidl, Göttingen

Steidl
Düstere Str. 4 / D-37073 Göttingen
Phone +49 551-49 60 60 / Fax +49 551-49 60 649
E-mail: mail@steidl.de / www.steidl.de

ISBN 3-86521-072-4
ISBN PAV-MEP 2-914426-28-3
ISBN Fondation HCB 2-9519800-0-0
ISBN Musée de l'Elysée 2-88350-002-9

Printed in Germany